U0000563

百鬼夜行誌

怪談卷

阿慢 著

人云亦云推薦……

老王

這次的故事後勁很強哦！

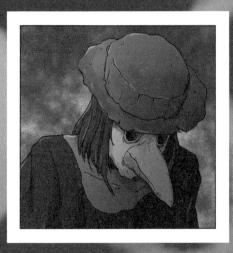

黑盒子 Pony

在尋找又恐怖又爆笑的故事
嗎？找阿慢就對了！

微疼

跟阿慢從無名小站認識到成為漫畫連載的同事至今，鬼故事是他從一而終的創作，不曾怠懈，即使前一天尾牙喝得不醉不歸，隔天依然能順利交稿，這就是專業！

成為達人的必經之路，就是只專心做好一件事情，那這一本《怪談卷》，絕對是達人之作！

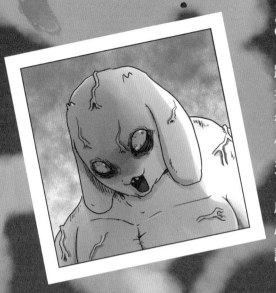

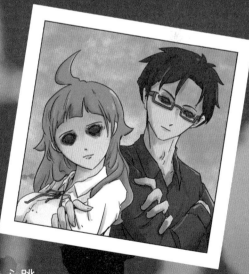

綜合口味

是什麼像戀愛一樣，讓人心跳加速卻又捨不得放開？

——就是你手上這本書！

目錄

前言

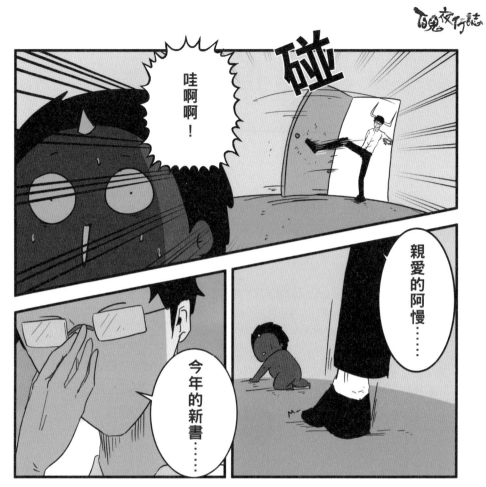

主編大人！我畫了點草稿，

請你過目吧！

這次可是我的自信之作哦！

看來還是做得到嘛！

是嗎？我看看……

今年我想來個不一樣的主題，

大家有聽過都市傳說嗎？
你們曾經聽過哪些有趣的怪談呢？

曾經跟朋友聊天時談論到這個話題，
即使再普遍的故事，
依然還是有人不知道。

那麼，就讓我來繼續流傳下去吧！！
本書改編收錄了臺灣、日本、香港
及國外有名的都市傳說
猜猜看你聽過哪些故事吧～

請小心閱讀，
否則⋯⋯⋯

下個都市傳說就是你哦⋯⋯

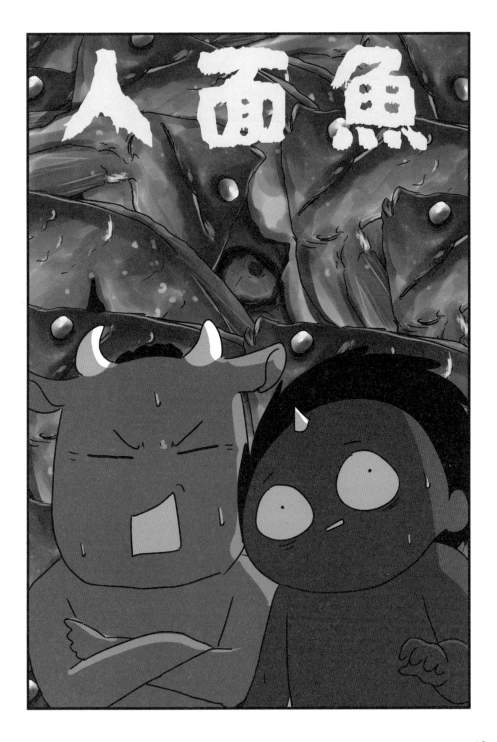

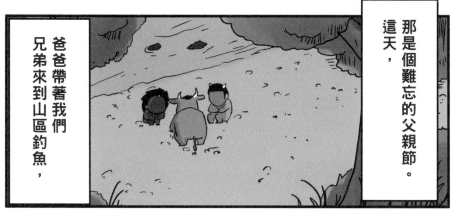

那是個難忘的父親節。這天，

爸爸帶著我們兄弟來到山區釣魚，

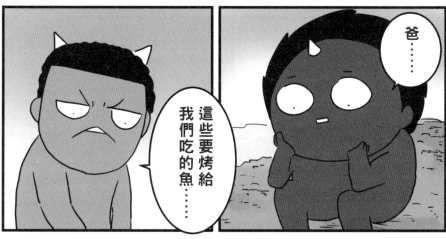

爸……

這些要烤給我們吃的魚……

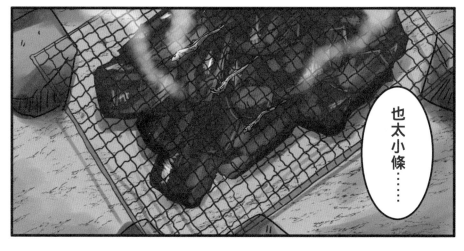

也太小條……

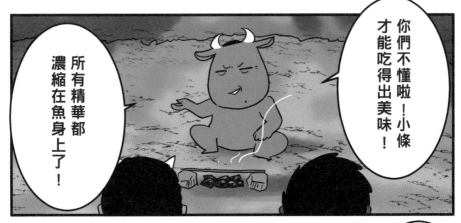

你們不懂啦！小條才能吃得出美味！

所有精華都濃縮在魚身上了！

為什麼？

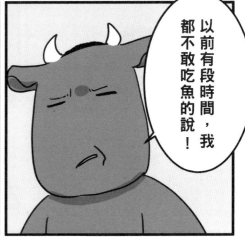

以前有段時間，我都不敢吃魚的說！

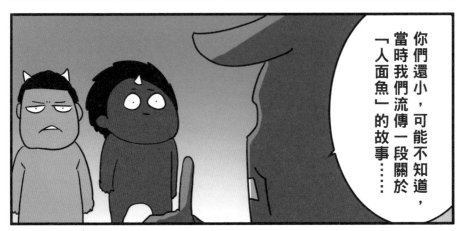

你們還小，可能不知道，當時我們流傳一段關於「人面魚」的故事……

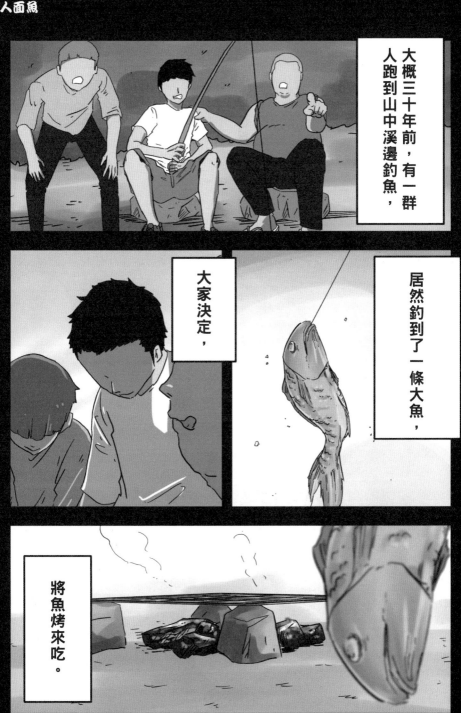

大概三十年前，有一群人跑到山中溪邊釣魚，

居然釣到了一條大魚，

大家決定，

將魚烤來吃。

呼

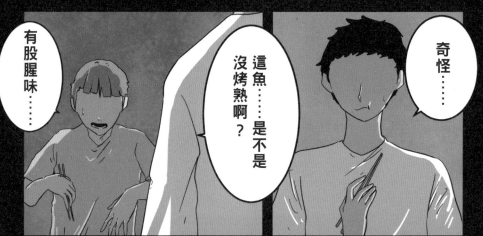

有股腥味……

這魚……是不是沒烤熟啊?

奇怪……

好吃嗎?

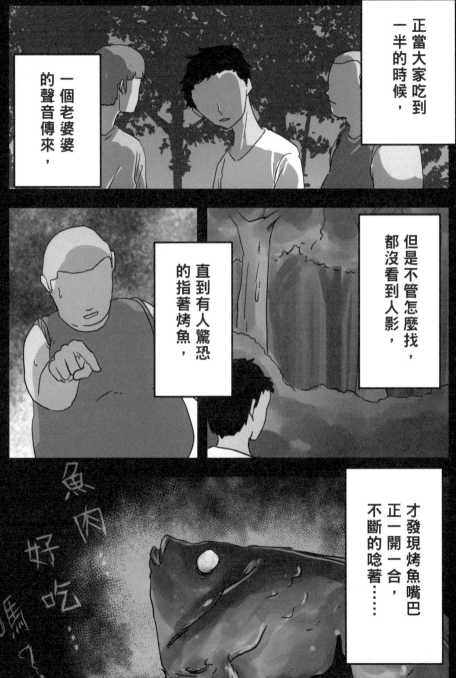

更恐怖的是，

吃到一半的烤魚，

魚身上出現了一位老太婆的臉……

人面魚

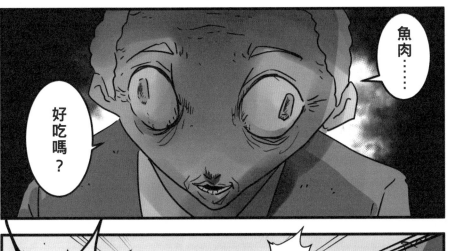

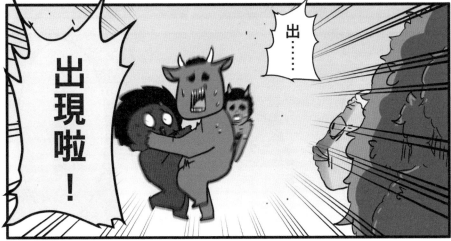

17

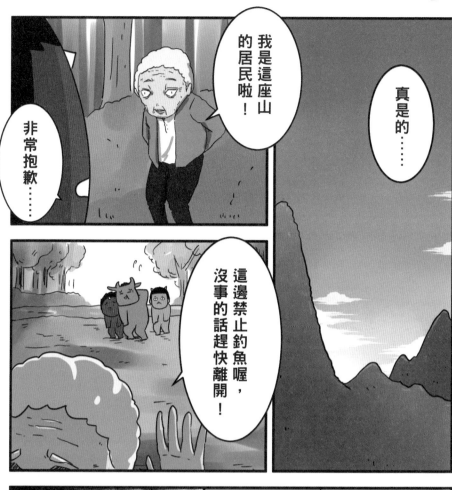

真是的……

非常抱歉……

我是這座山的居民啦！

這邊禁止釣魚喔，沒事的話趕快離開！

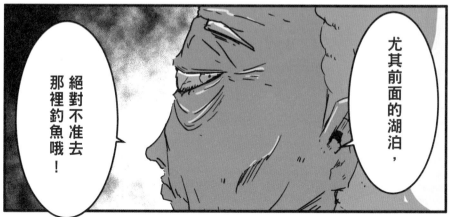

尤其前面的湖泊，

絕對不准去那裡釣魚哦！

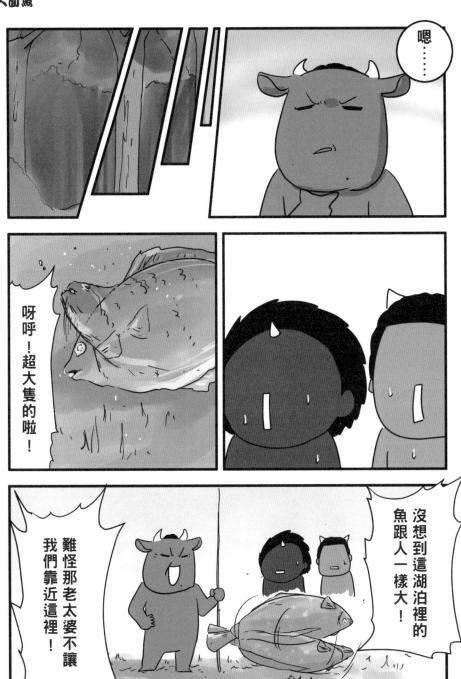

嘿咻！

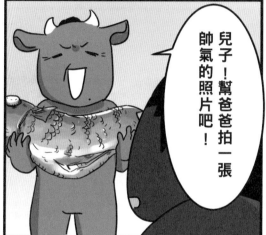

兒子！幫爸爸拍一張帥氣的照片吧！

碰！

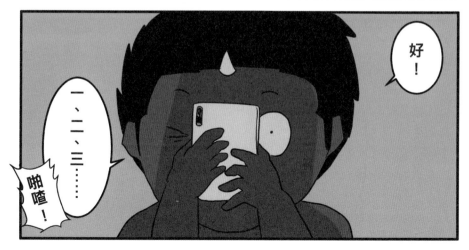

好！

一、二、三⋯⋯

啪喳！

爸……

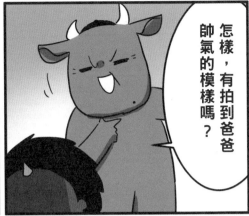

怎樣，有拍到爸爸帥氣的模樣嗎？

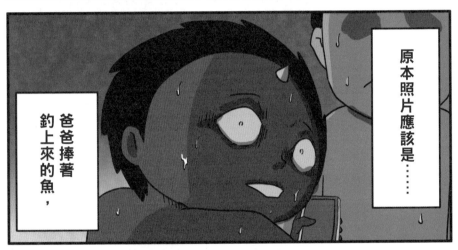

原本照片應該是……

爸爸捧著釣上來的魚，

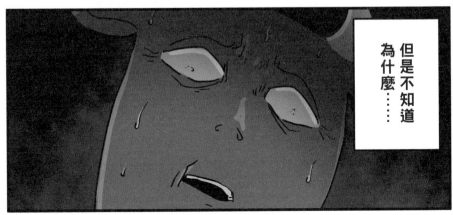

但是不知道為什麼……

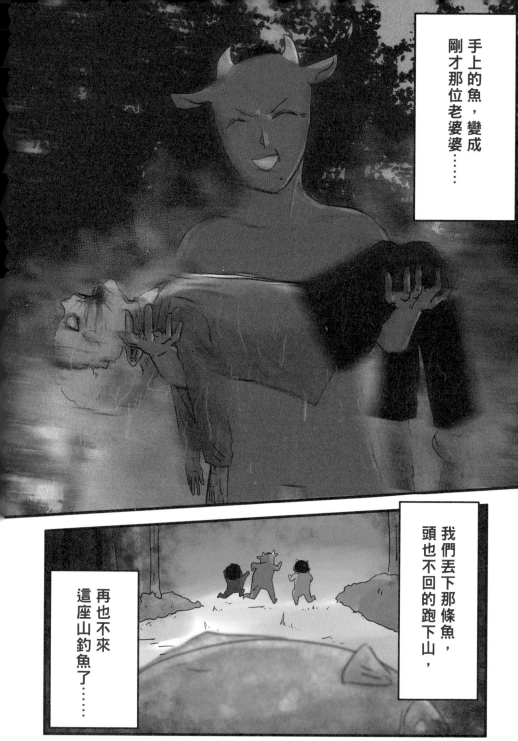

手上的魚，變成
剛才那位老婆婆……

我們丟下那條魚，
頭也不回的跑下山，

再也不來
這座山釣魚了……

【人面魚·完】

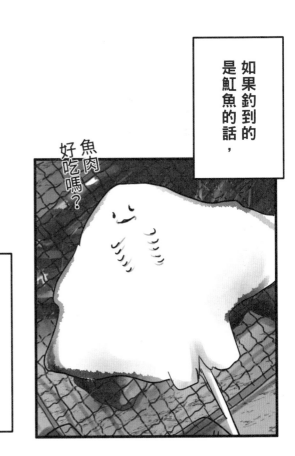

如果釣到的
是魟魚的話，

魚肉
好吃嗎？

好像有點可愛 ♥

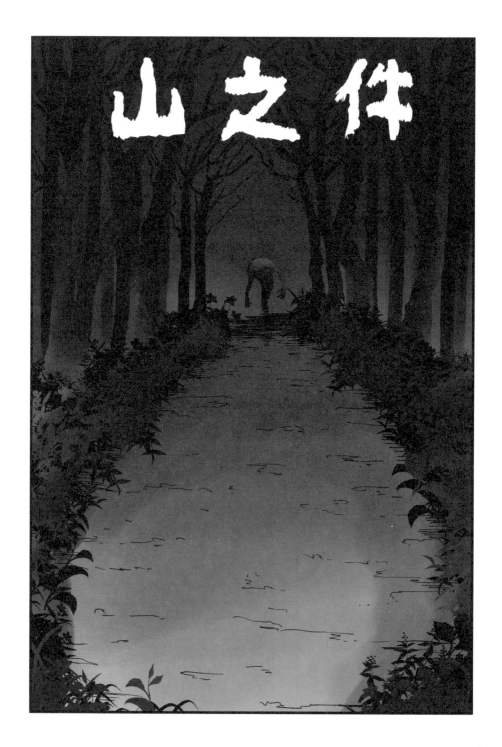

這是去年發生的事……

當時我帶新進員工跑業務，

卻沒想到發生了永生難忘的事……

沒有，

小商，剛進公司，有沒有哪裡不習慣啊？

大家都對我很好呢！

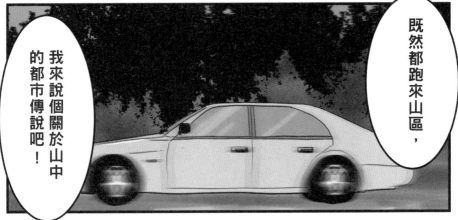

既然都跑來山區，

我來說個關於山中的都市傳說吧！

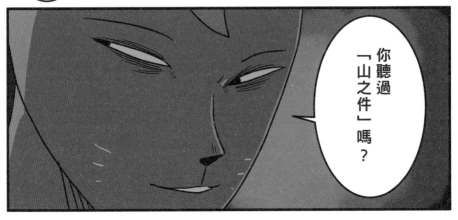

你聽過「山之件」嗎？

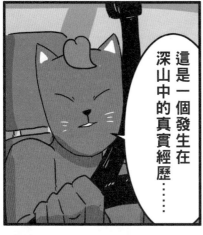

這是一個發生在深山中的真實經歷……

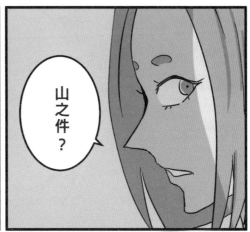

山之件？

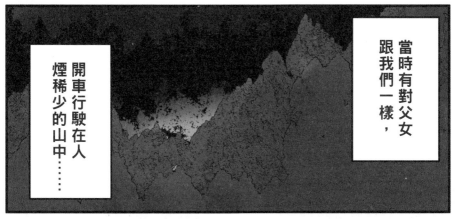

當時有對父女跟我們一樣，

開車行駛在人煙稀少的山中……

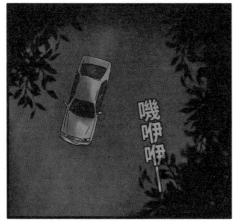

嘰咿咿——

嘰咿咿——

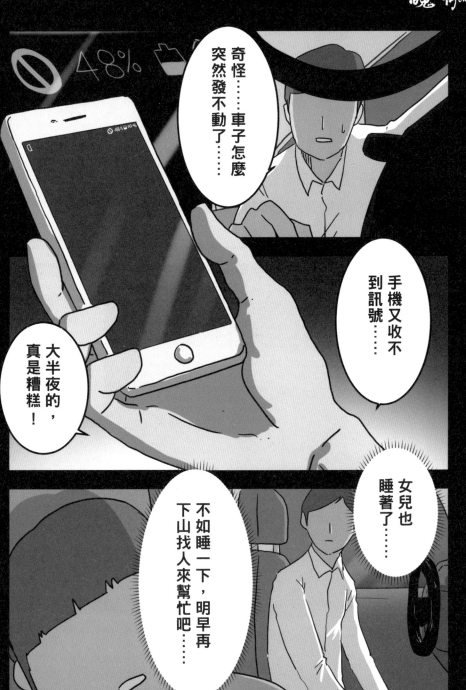

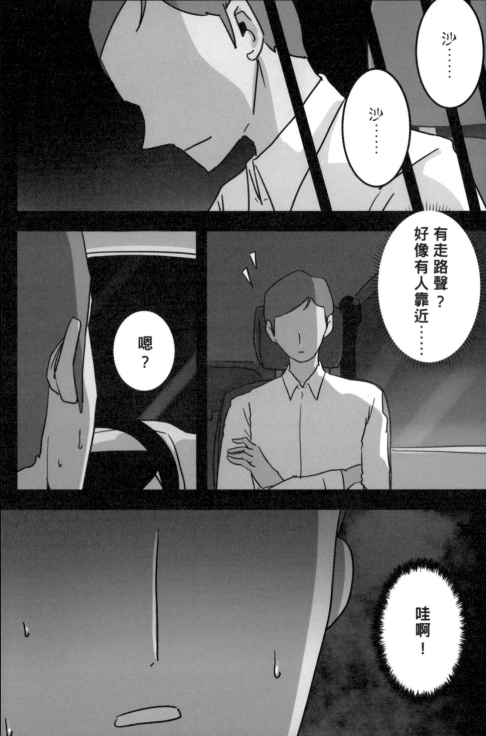

一個白影出現在前方，

脖子上並沒有頭，

而且只有一隻腳。

邊扭動邊靠近，

男子立刻搗住嘴巴，

深怕被那奇怪生物看見⋯⋯

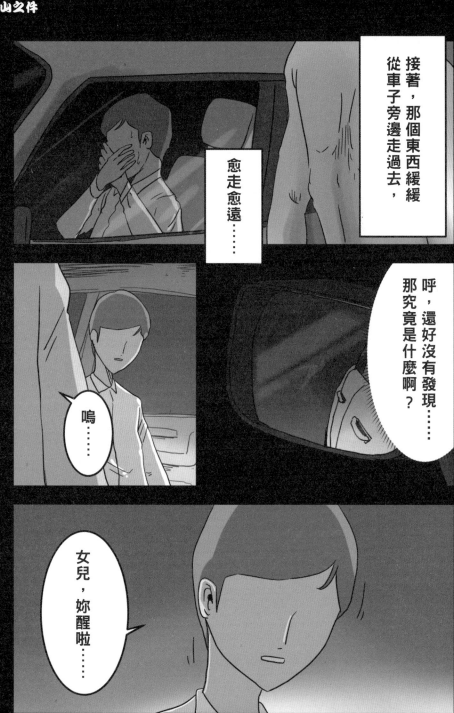

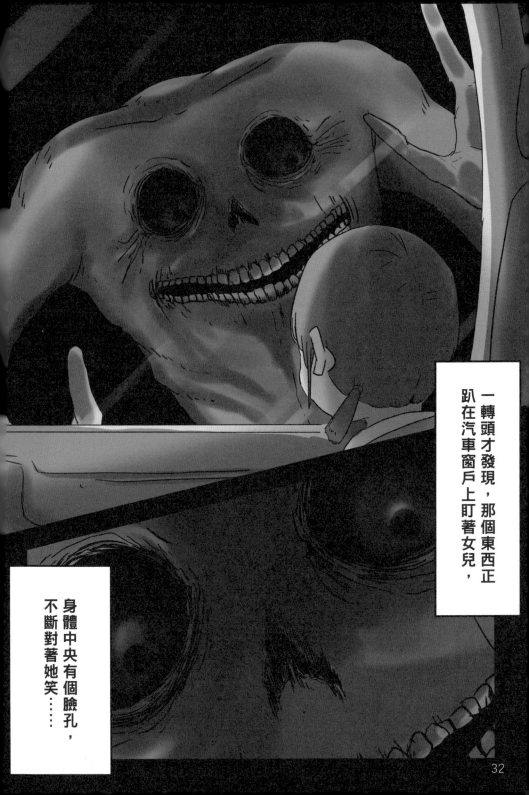

一轉頭才發現，那個東西正趴在汽車窗戶上盯著女兒，

身體中央有個臉孔，不斷對著她笑……

32

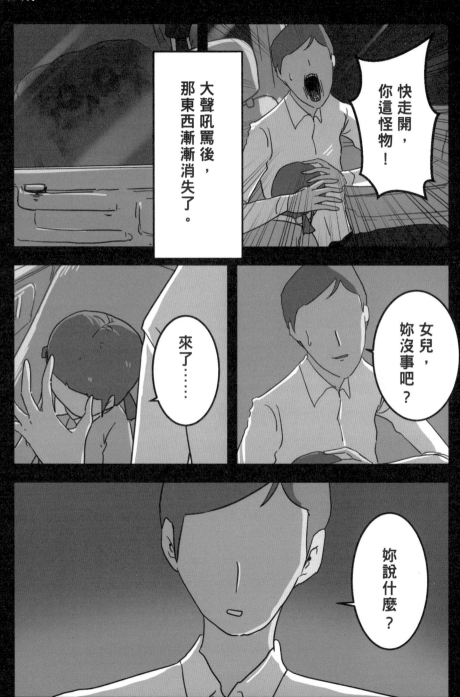

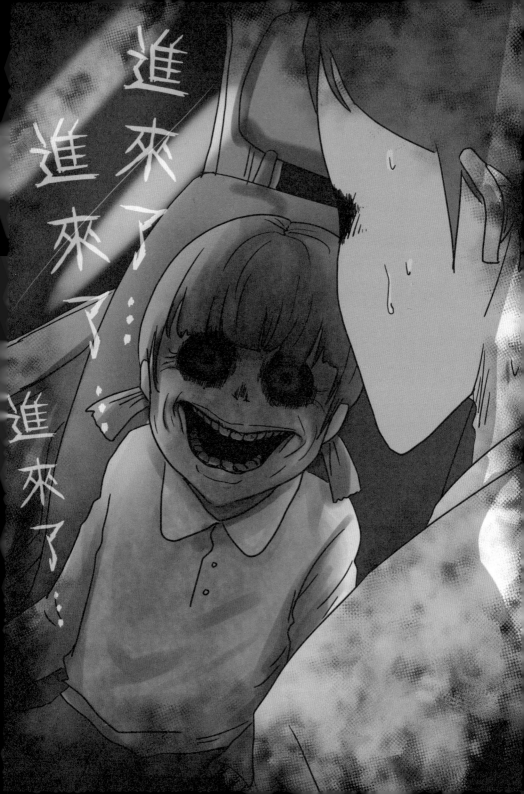

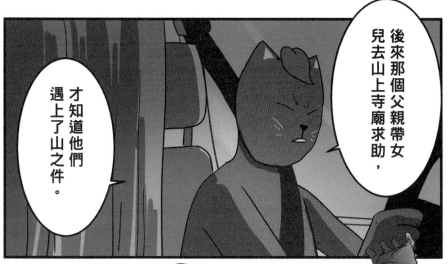

後來那個父親帶女兒去山上寺廟求助，

才知道他們遇上了山之件。

被附身後，如果沒有完全除靈，

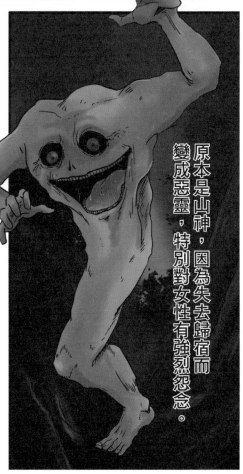

原本是山神，因為失去歸宿而變成惡靈，特別對女性有強烈怨念。

將一輩子都不能恢復神智……

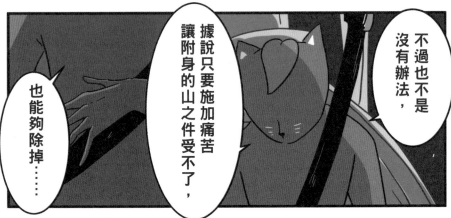

不過也不是沒有辦法，

據說只要施加痛苦讓附身的山之件受不了，

也能夠除掉……

真是恐怖的傳說啊……

怎麼突然停車了？

啊？

……了！

……

什麼？

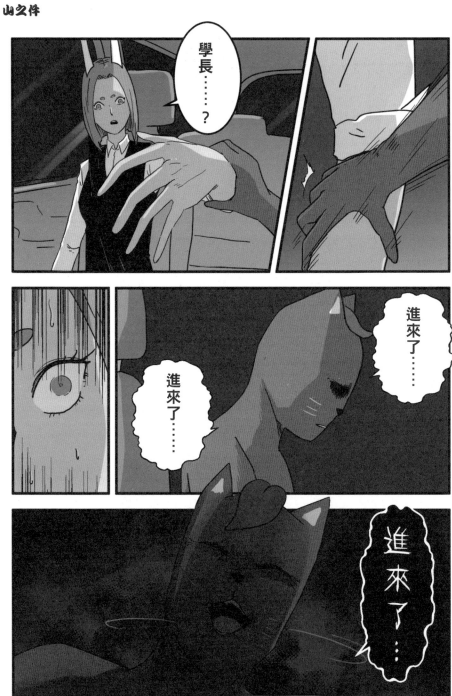

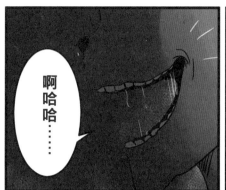

啊哈哈……

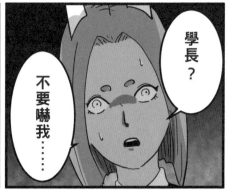

學長？

不要嚇我……

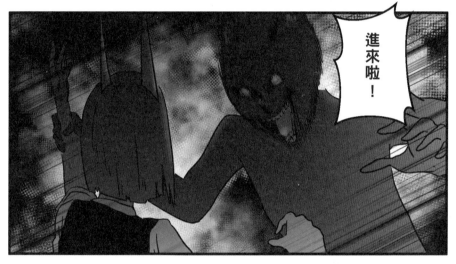

進來啦！

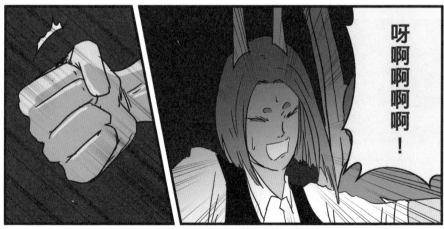

呀啊啊啊啊！

噗

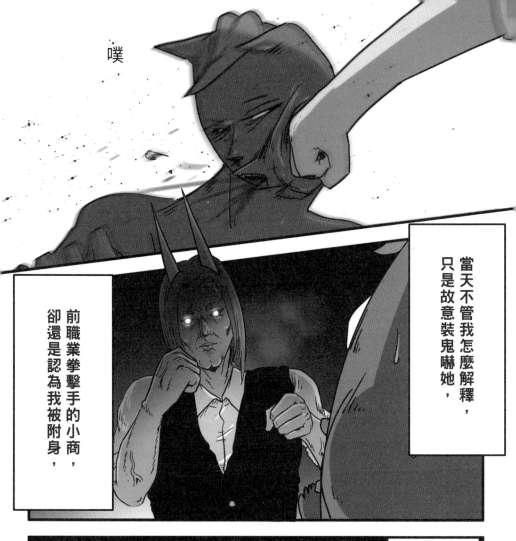

當天不管我怎麼解釋，只是故意裝鬼嚇她，

前職業拳擊手的小商，卻還是認為我被附身，

打斷了我五根肋骨，兩顆牙齒，全身多處骨折……

我在醫院裡躺了兩個禮拜才逐漸康復。

【山之件・完】

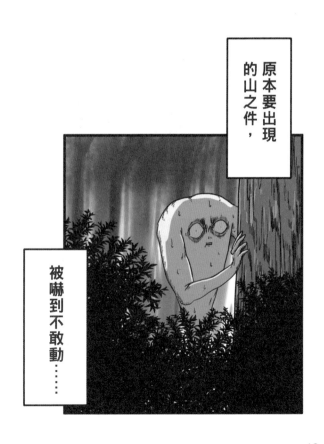

原本要出現的山之件，

被嚇到不敢動……

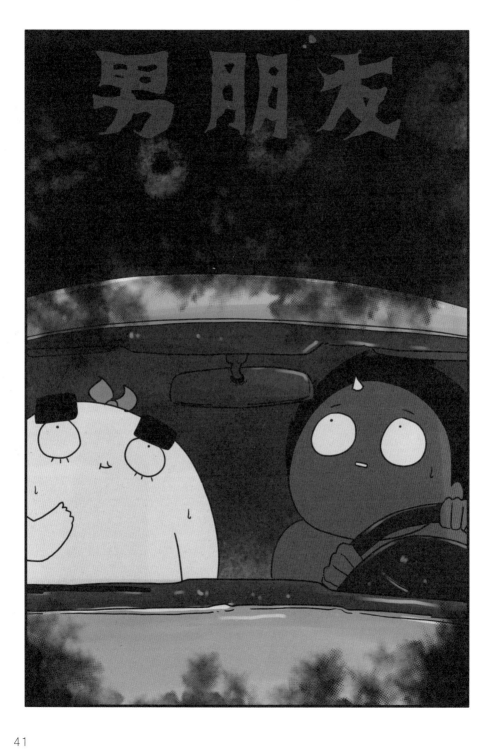

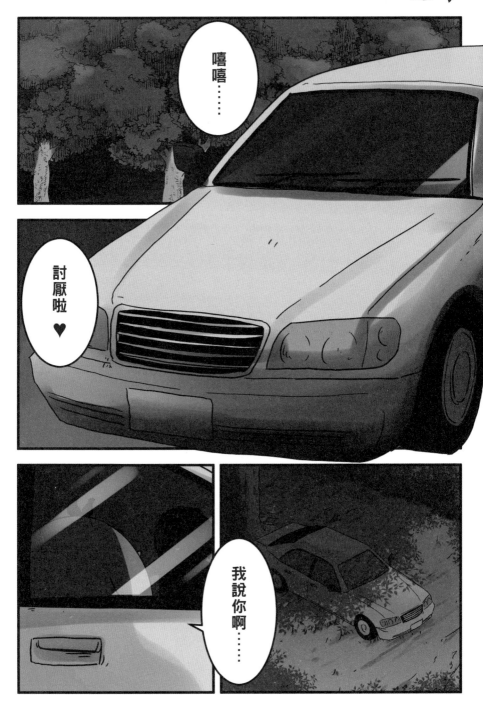

把人家帶來山上看夜景，

想做什麼啊？

被發現啦！

當然是做點壞壞的事情囉！

呀～ ♥

請問……

哈……

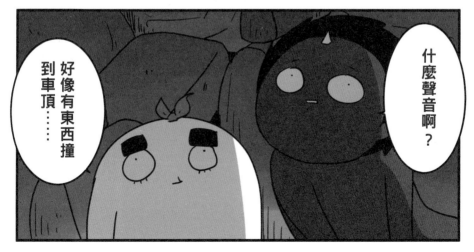

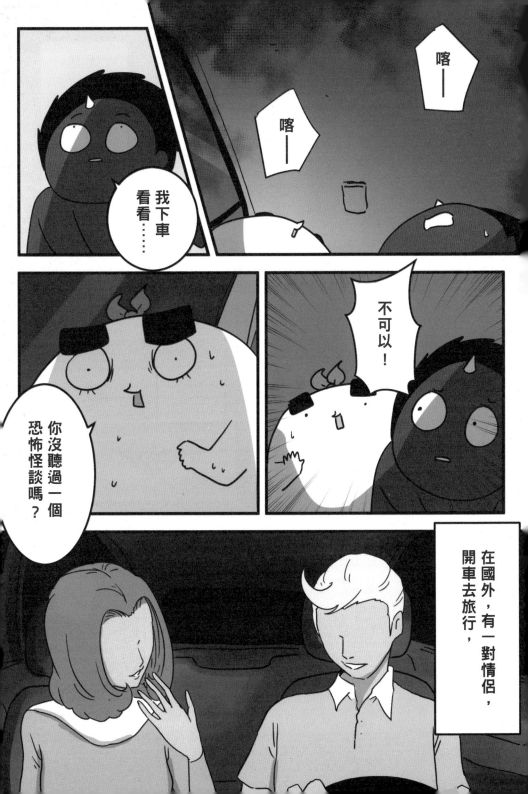

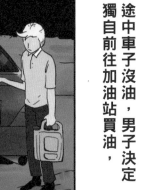

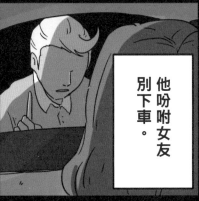

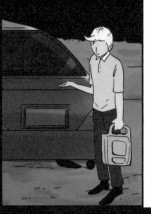

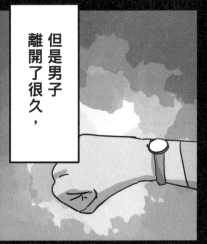

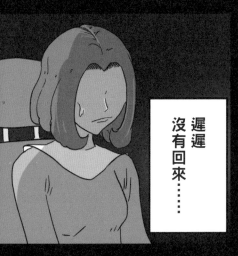

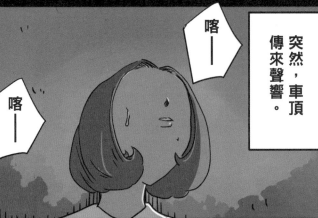

途中車子沒油，男子決定獨自前往加油站買油，

他吩咐女友別下車。

但是男子離開了很久，

遲遲沒有回來……

突然，車頂傳來聲響。

叩咚！

喀——

喀——

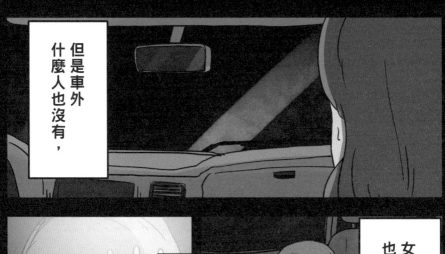

但是車外什麼人也沒有，

女子害怕的躲著，聲音也持續了好一陣子，

直到早上，

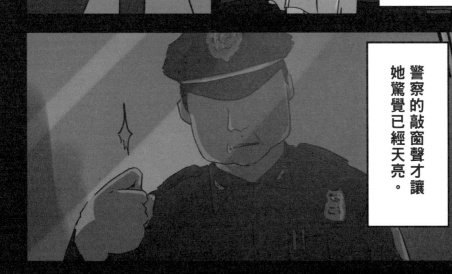

警察的敲窗聲才讓她驚覺已經天亮。

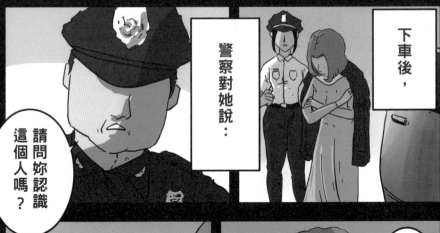

下車後，

警察對她說：

請問妳認識這個人嗎？

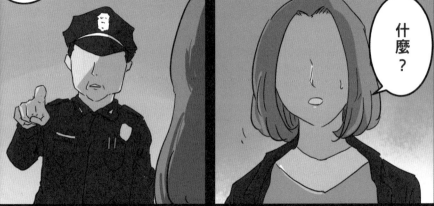

什麼？

她順著手指的方向轉身看去，

才知道原來一整晚從車頂傳來的聲音，

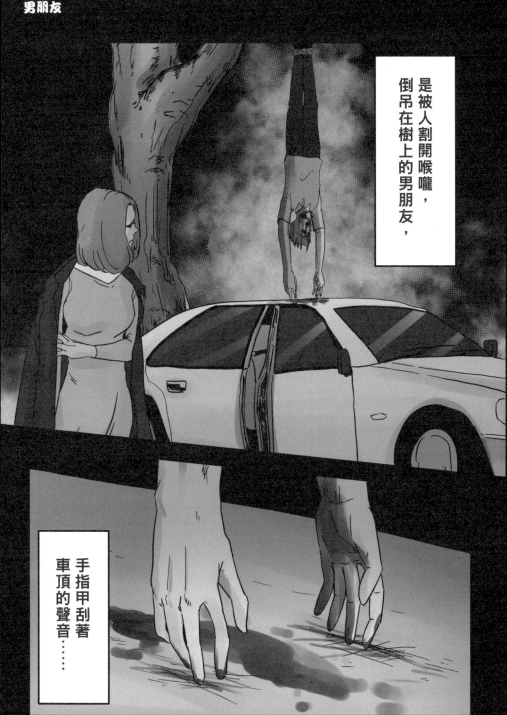

是被人割開喉嚨，倒吊在樹上的男朋友，

手指甲刮著車頂的聲音⋯⋯

喀
——

哇啊啊啊啊啊！

哇啊啊啊啊啊！

轟隆隆~

那天夜裡，我踩足油門，

以時速高達一百八的速度衝下山。

我才注意到，

回到家中後，

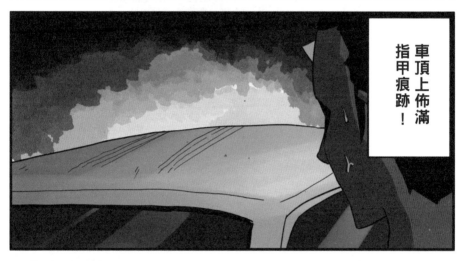

車頂上佈滿指甲痕跡！

照片上清楚的拍到，

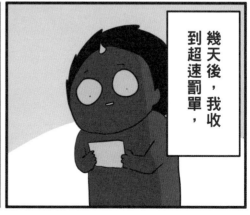

幾天後，我收到超速罰單，

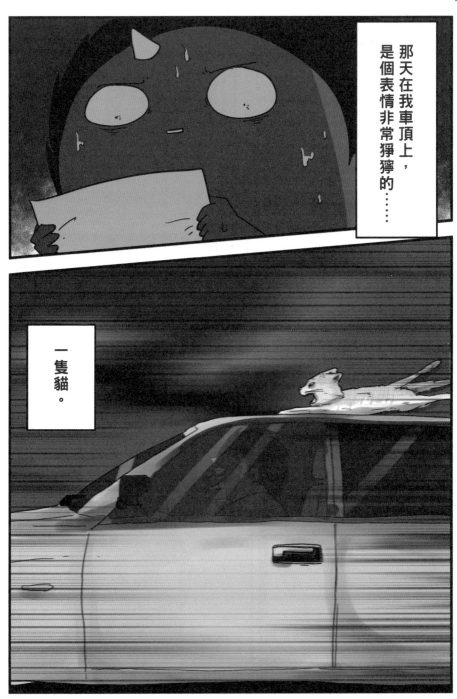

那天在我車頂上，是個表情非常猙獰的……

一隻貓。

【男朋友・完】

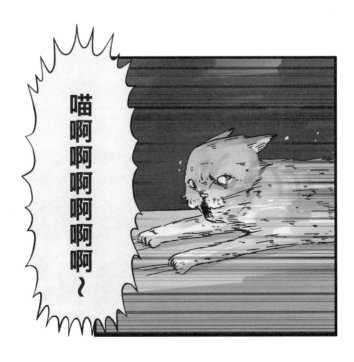

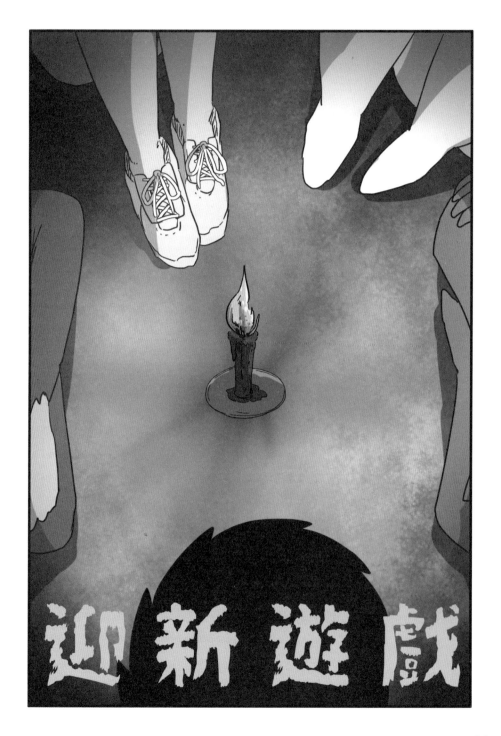

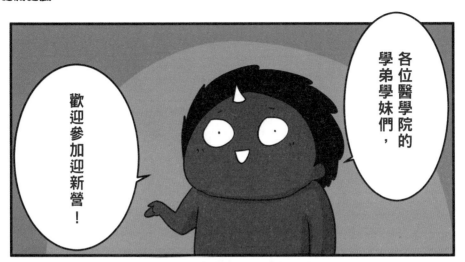

各位醫學院的學弟學妹們，

歡迎參加迎新營！

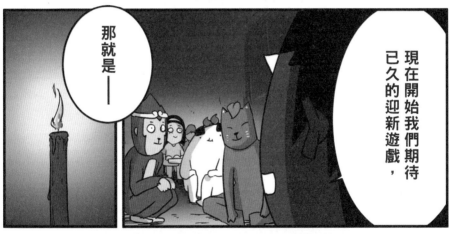

現在開始我們期待已久的迎新遊戲，

那就是——

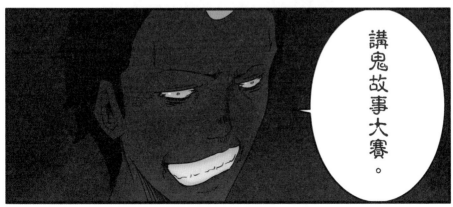

講鬼故事大賽。

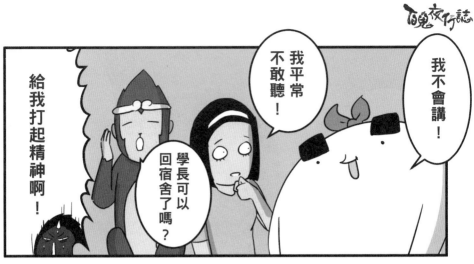

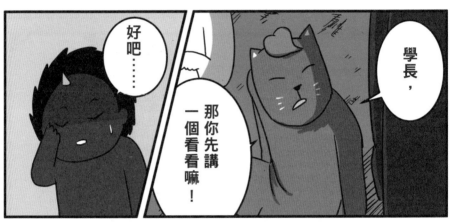

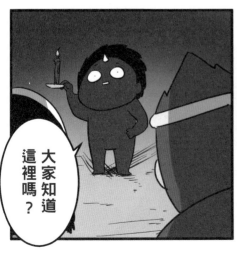

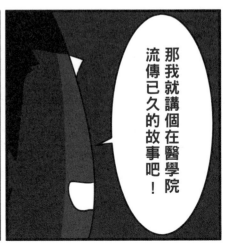

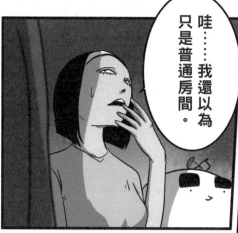

哇……我還以為只是普通房間。

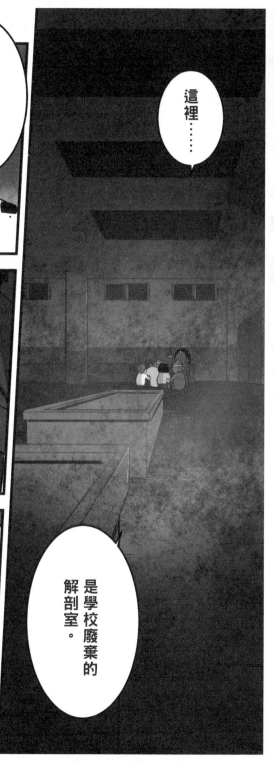

這裡……

是學校廢棄的解剖室。

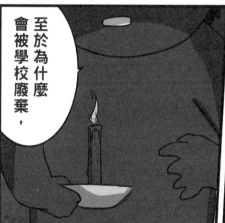

至於為什麼會被學校廢棄，

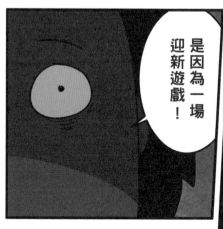

是因為一場迎新遊戲！

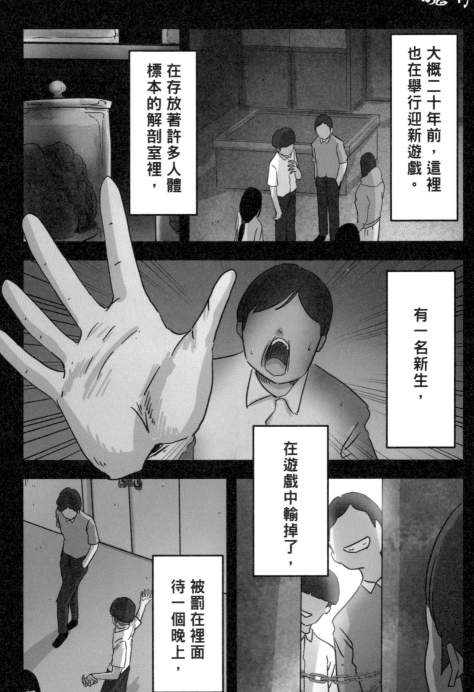

大概二十年前，這裡也在舉行迎新遊戲。

在存放著許多人體標本的解剖室裡，

有一名新生，

在遊戲中輸掉了，

被罰在裡面待一個晚上，

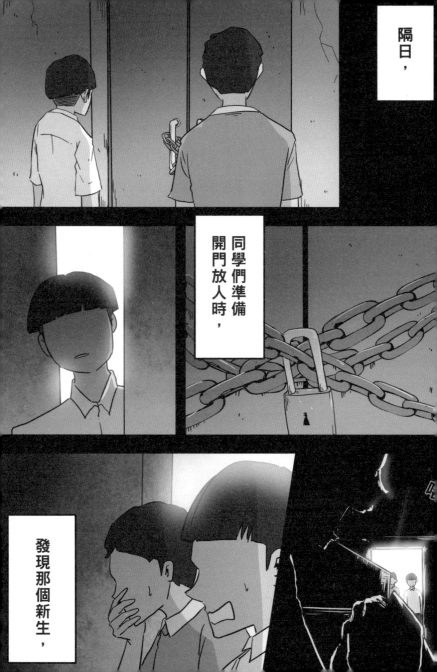

隔日，

同學們準備開門放人時，

發現那個新生，

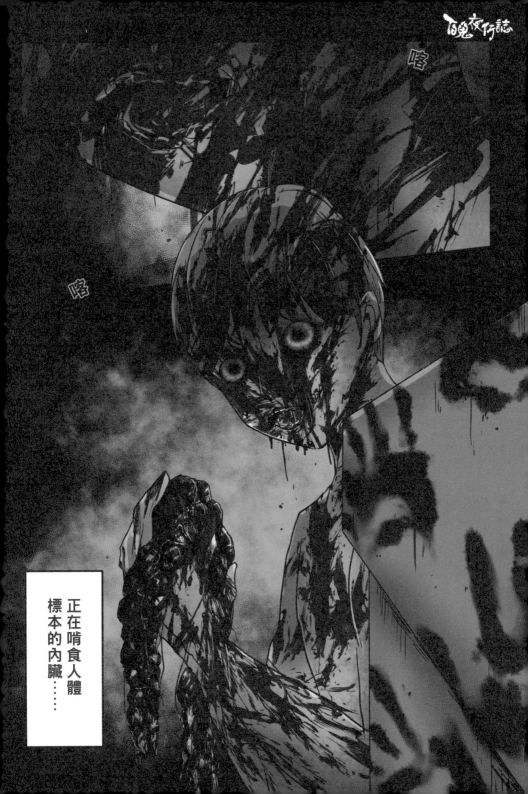

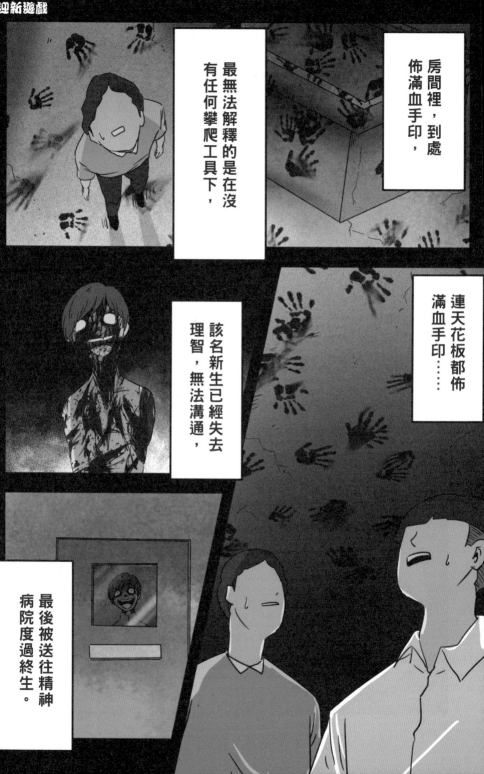

房間裡，到處佈滿血手印，

連天花板都佈滿血手印……

最無法解釋的是在沒有任何攀爬工具下，

該名新生已經失去理智，無法溝通，

最後被送往精神病院度過終生。

也無法查證那天到底發生了什麼事情……

所以，真的是這裡發生過的嗎？

天啊！太恐怖了！

其實，故事還有後續哦！

發現當時吃的內臟碎片，

因為事件太過離奇，警方調查後，

是那名新生的內臟⋯⋯

也就是說，當時那名新生，

早就死掉了！

什麼意思？我不懂？

天啊！好噁心……

簡單來說，

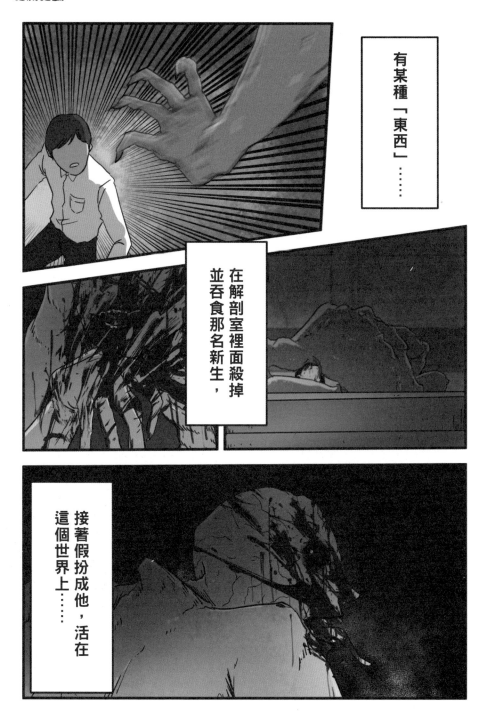

有某種「東西」……

在解剖室裡面殺掉並吞食那名新生，

接著假扮成他，活在這個世界上……

那後來關進去精神病院，

當然是逃出來啦！

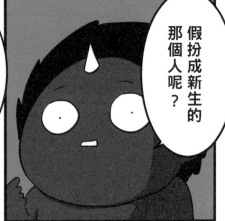

假扮成新生的那個人呢？

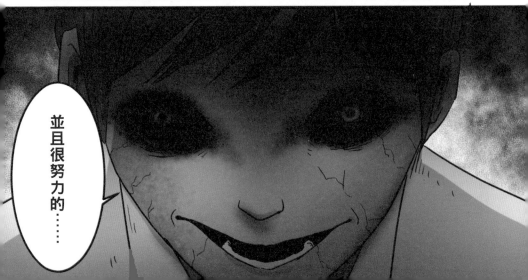

並且很努力的……

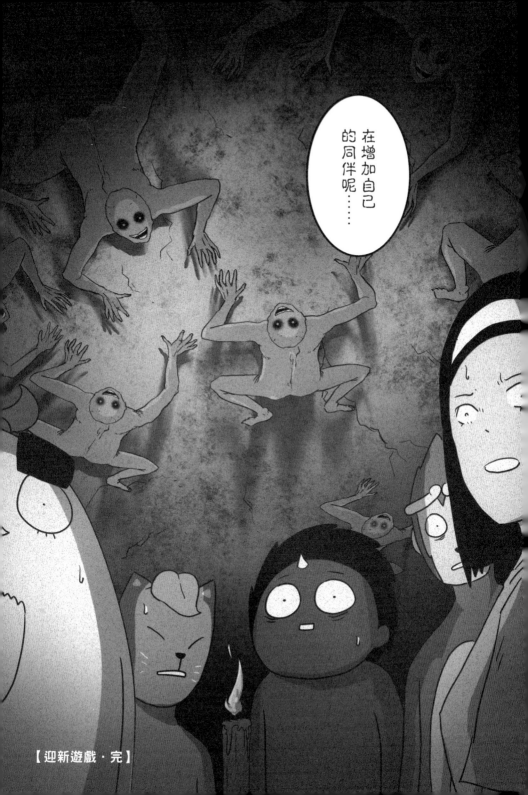

在增加自己的同伴呢��⋯⋯

【迎新遊戲・完】

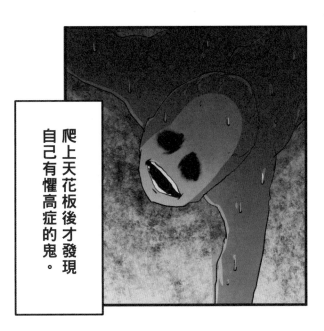

爬上天花板後才發現
自己有懼高症的鬼。

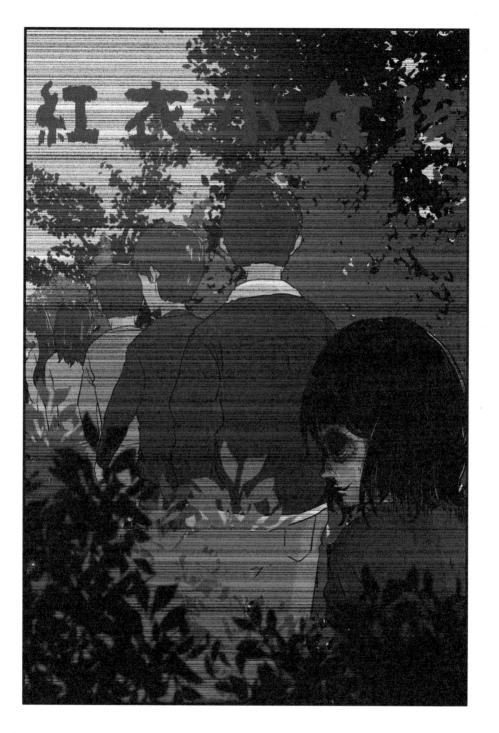

真搞不懂你，

一九九八年
七月四日

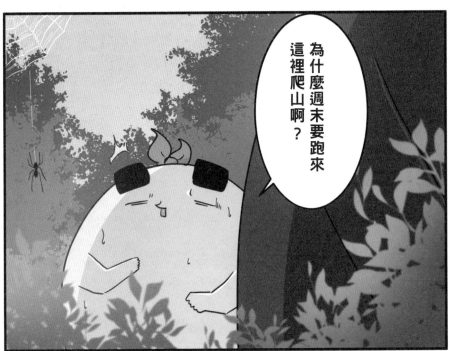

為什麼週末要跑來這裡爬山啊？

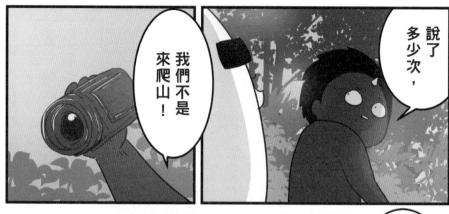

說了多少次，我們不是來爬山！

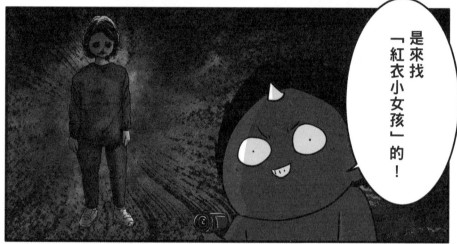

是來找「紅衣小女孩」的！

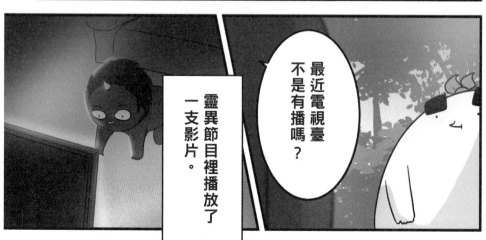

最近電視臺不是有播嗎？

靈異節目裡播放了一支影片。

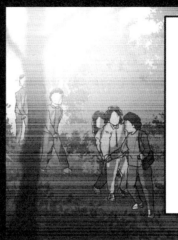

是一個家族在這山上郊遊的畫面，

但在隊伍最後方，

多了一位穿著紅衣童裝的小女孩，

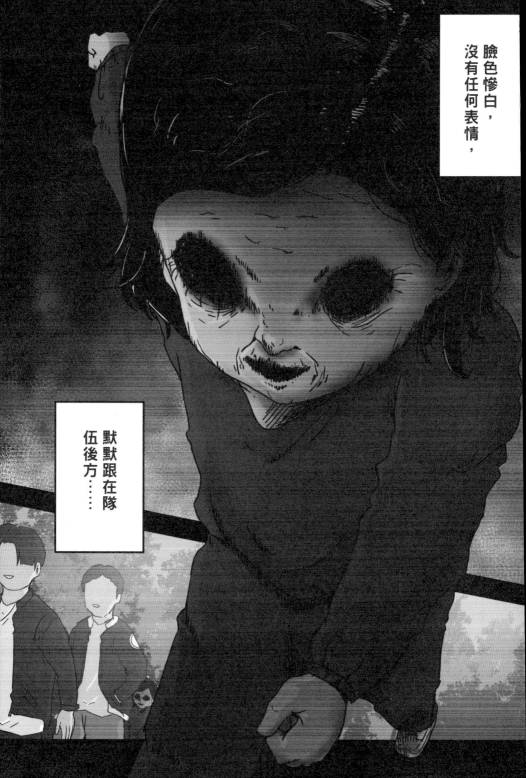

臉色慘白，
沒有任何表情，

默默跟在隊
伍後方……

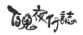

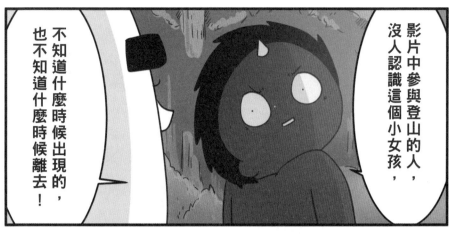

影片中參與登山的人，沒人認識這個小女孩，

不知道什麼時候出現的，也不知道什麼時候離去！

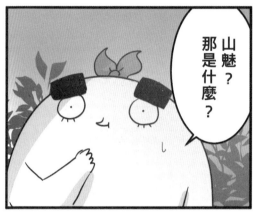

山魅？那是什麼？

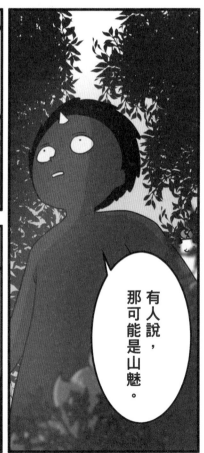

有人說，那可能是山魅。

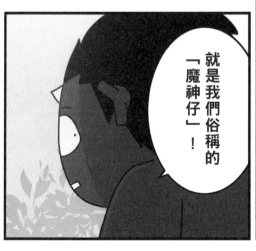

就是我們俗稱的「魔神仔」！

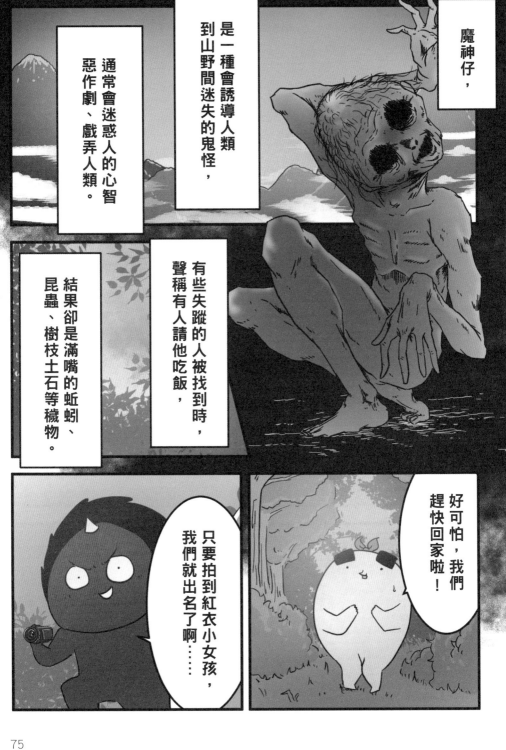

魔神仔，

是一種會誘導人類到山野間迷失的鬼怪，

通常會迷惑人的心智惡作劇、戲弄人類。

有些失蹤的人被找到時，聲稱有人請他吃飯，

結果卻是滿嘴的蚯蚓、昆蟲、樹枝土石等穢物。

只要拍到紅衣小女孩，我們就出名了啊……

好可怕，我們趕快回家啦！

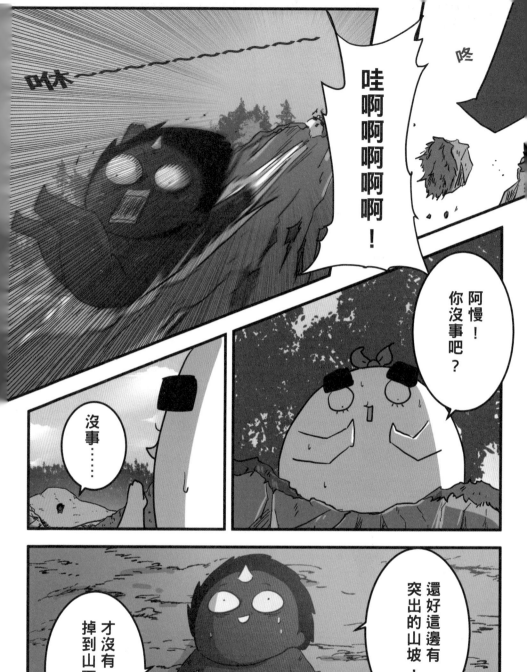

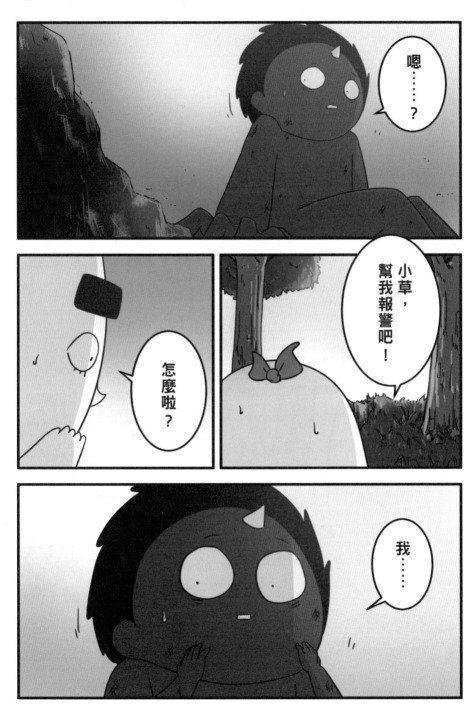

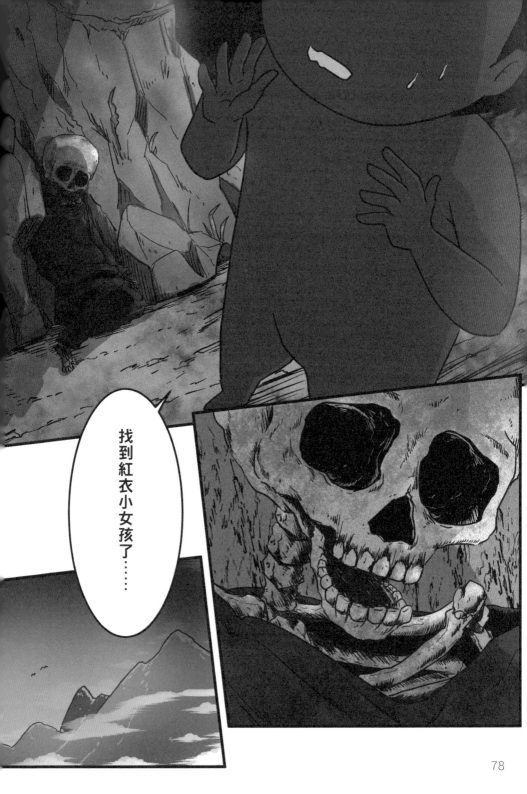

找到紅衣小女孩了……

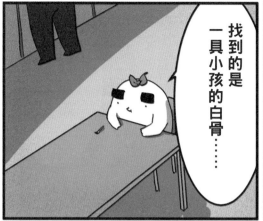

找到的是一具小孩的白骨……

沒想到……

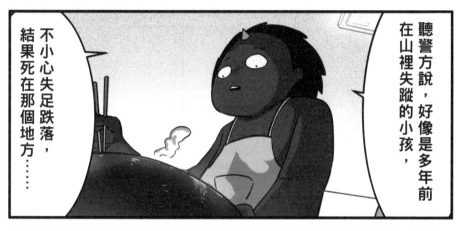

聽警方說，在山裡失蹤的小孩，好像是多年前

不小心失足跌落，結果死在那個地方……

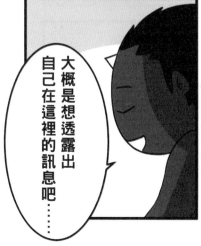

大概是想透露出自己在這裡的訊息吧……

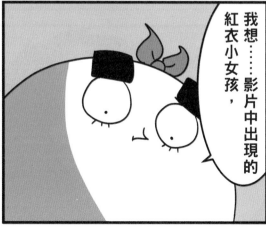

我想……影片中出現的紅衣小女孩，

來吃晚餐吧！
別想太多，

嚐嚐我煮的義大利麵！

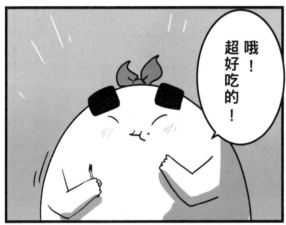

哦！超好吃的！

嘶～

我煮了很多，妳多吃一點喔！

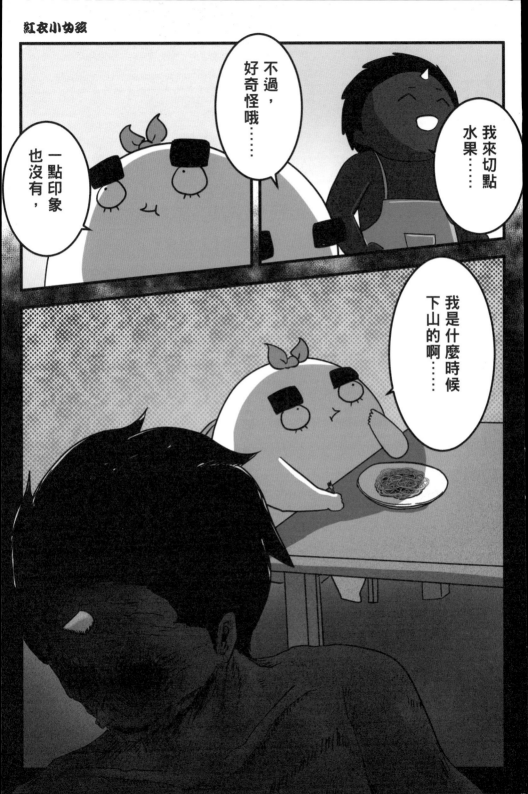

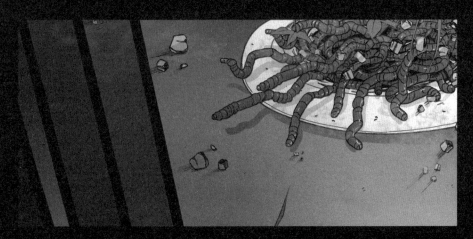

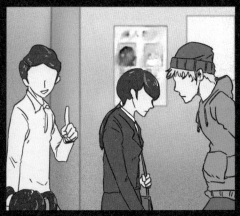

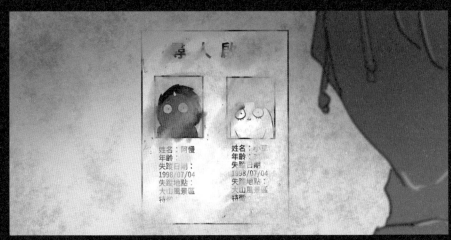

【紅衣小女孩・完】

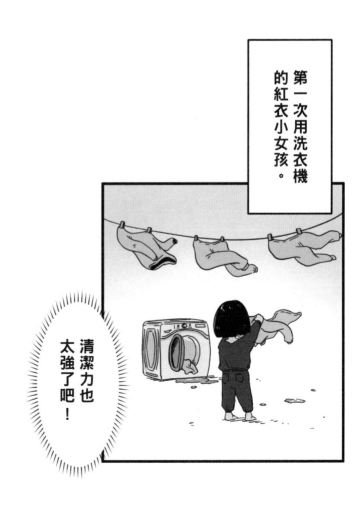

第一次用洗衣機的紅衣小女孩。

清潔力也太強了吧！

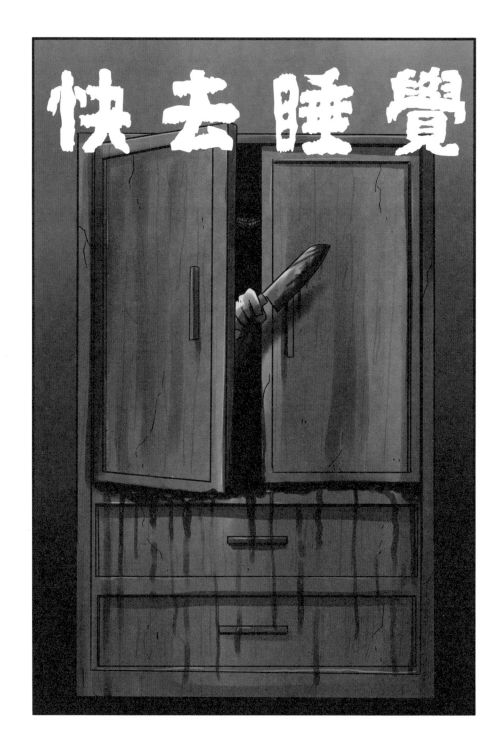

咚咚──

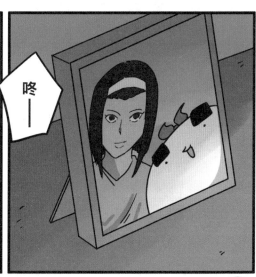

咚──

什麼聲音啊？

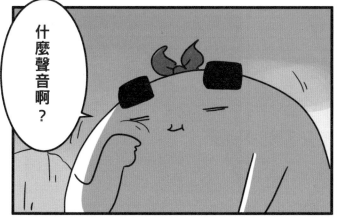

嗚……

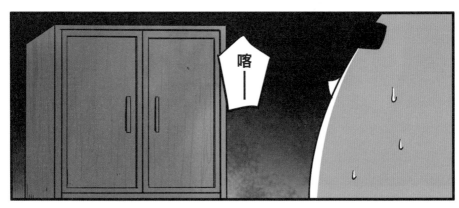

喀——

快去睡覺！

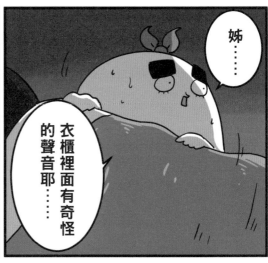

姊……

衣櫃裡面有奇怪的聲音耶……

突然想起男友跟我說的「傑夫殺手」的傳說……

哪睡得著啊！

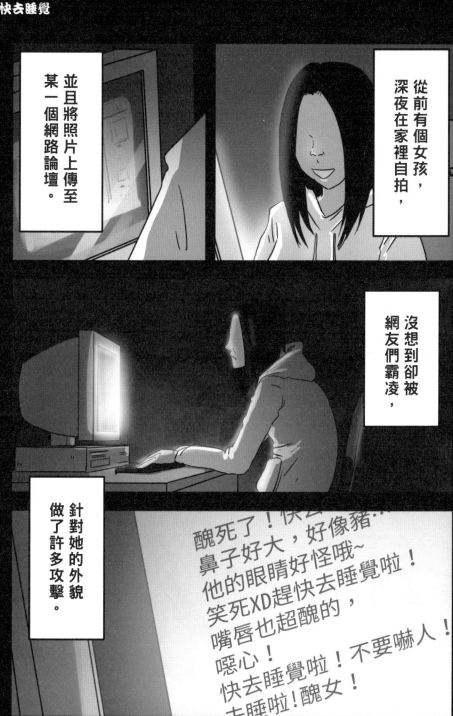

快去睡覺

從前有個女孩，深夜在家裡自拍，

並且將照片上傳至某一個網路論壇。

沒想到卻被網友們霸凌，

針對她的外貌做了許多攻擊。

醜死了！快去⋯
鼻子好大，好像豬⋯
他的眼睛好怪哦~
笑死XD趕快去睡覺啦！
嘴唇也超醜的，
噁心！
快去睡覺啦！不要嚇人！
去睡啦！醜女！

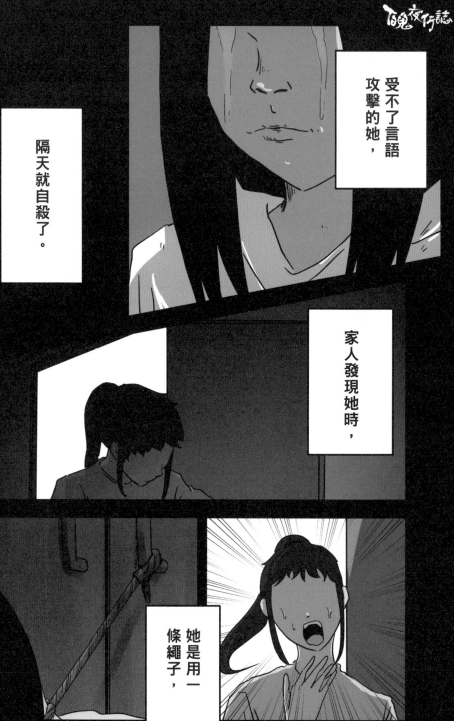

受不了言語攻擊的她，

隔天就自殺了。

家人發現她時，

她是用一條繩子，

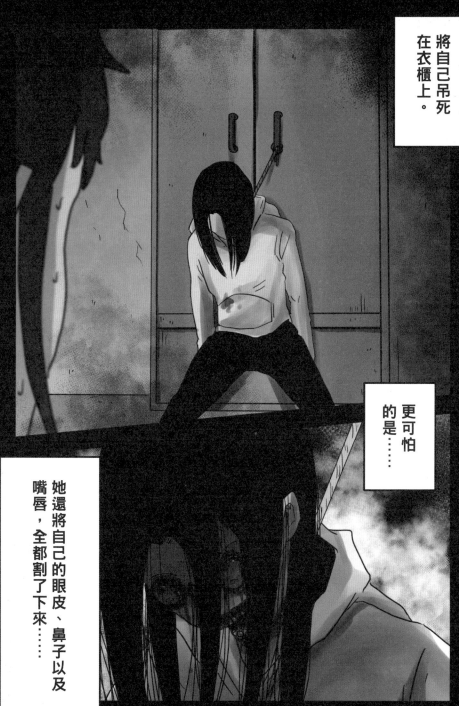

將自己吊死
在衣櫃上。

更可怕
的是……

她還將自己的眼皮、鼻子以及
嘴唇，全都割了下來……

後來，她就成為傑夫殺手，

白天躲在衣櫃裡，

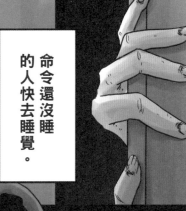

半夜就會偷偷從衣櫃出來，

命令還沒睡的人快去睡覺。

如果不聽從，就會被她亂刀砍死⋯⋯

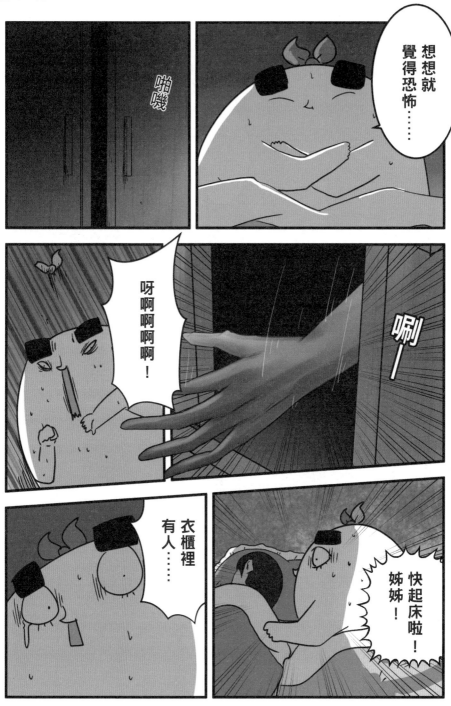

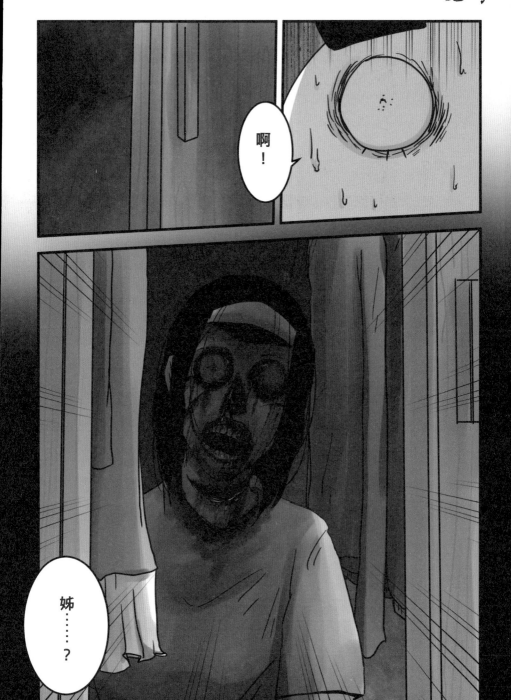

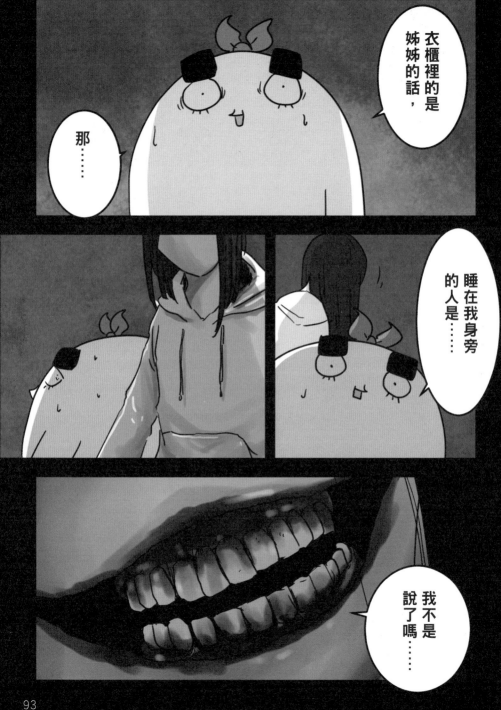

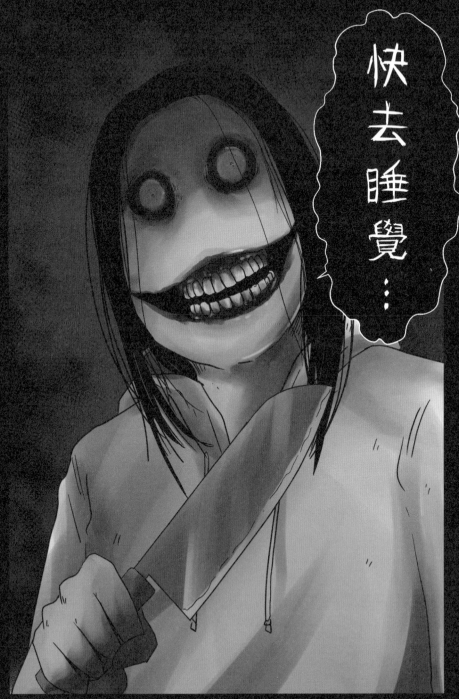

快去睡覺…

【快去睡覺·完】

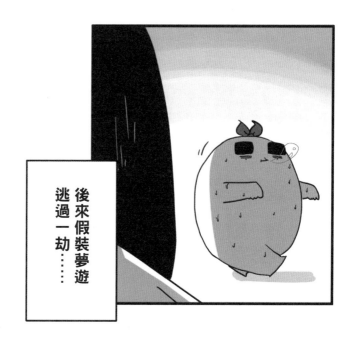

後來假裝夢遊
逃過一劫……

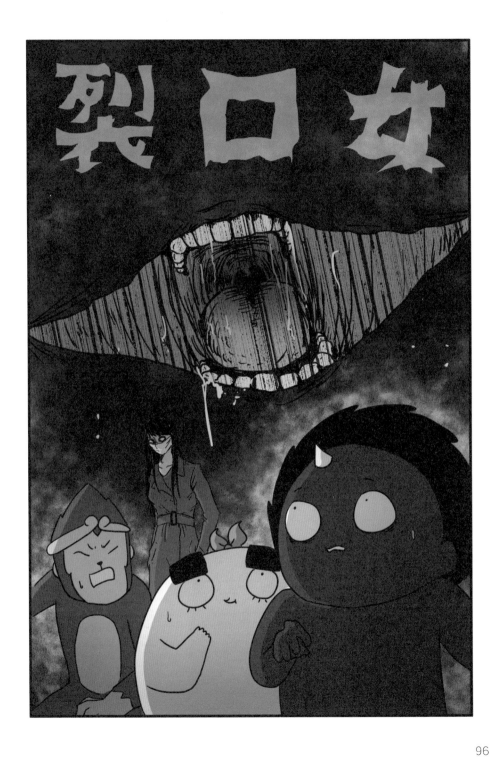

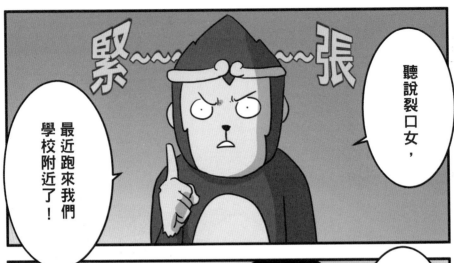

聽說裂口女，

最近跑來我們學校附近了！

哇哦～

天啊！你們居然不知道!?

她是誰啊？

網紅嗎？

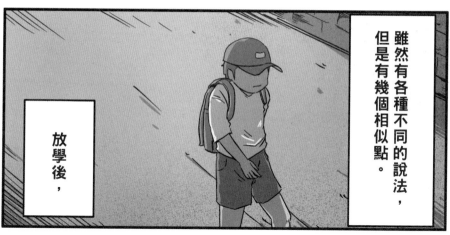

雖然有各種不同的說法，
但是有幾個相似點。

放學後，

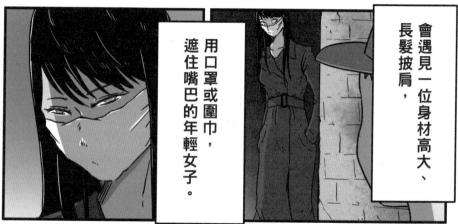

會遇見一位身材高大、
長髮披肩，

用口罩或圍巾，
遮住嘴巴的年輕女子。

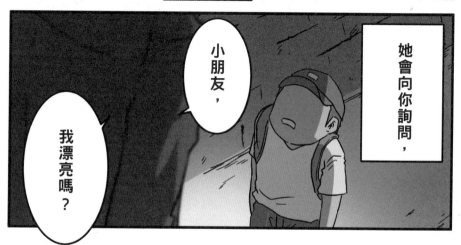

她會向你詢問，

小朋友，

我漂亮嗎？

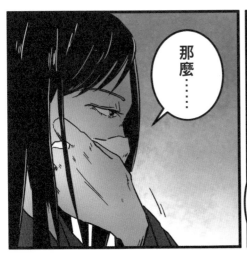

那麼……

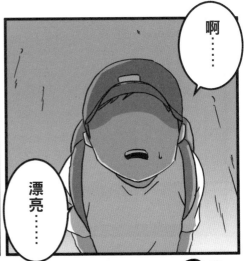

啊……

漂亮……

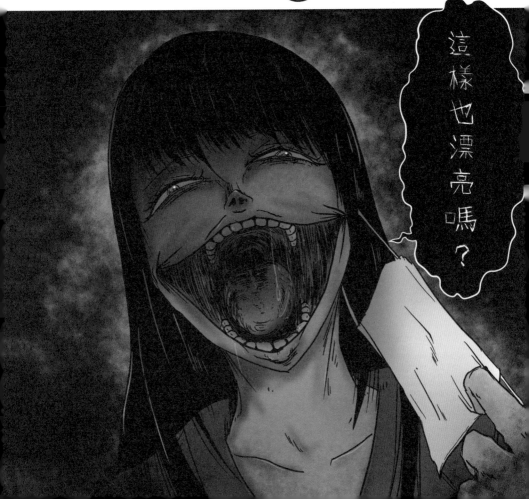

這樣也漂亮嗎？

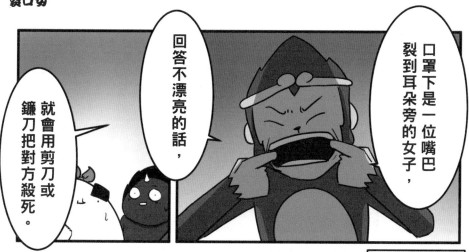

口罩下是一位嘴巴裂到耳朵旁的女子，

回答不漂亮的話，

就會用剪刀或鐮刀把對方殺死。

回答漂亮的話，就會把對方嘴巴割開，

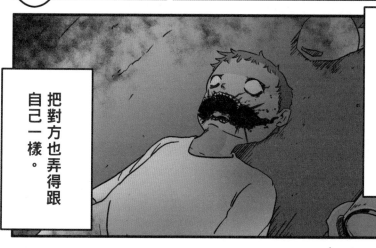

把對方也弄得跟自己一樣。

好恐怖……

即使不回答轉身逃離，也會被她用三秒跑完一百公尺的速度追上來！

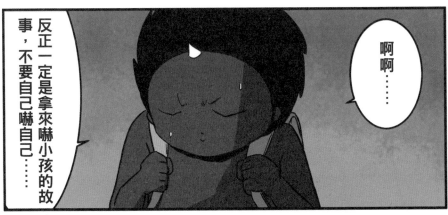

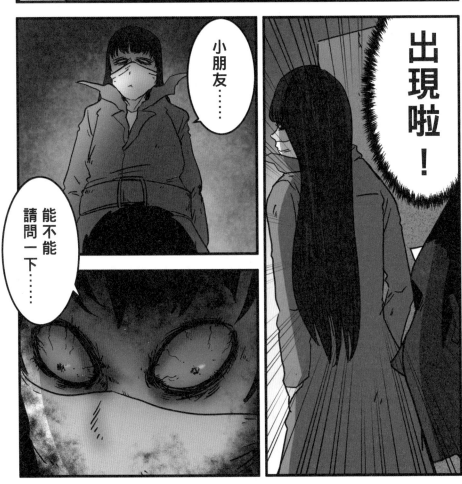

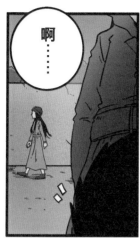

啊……

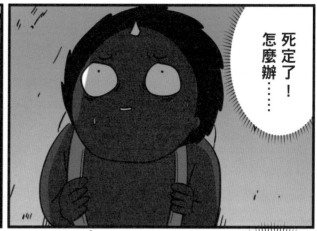

死定了！
怎麼辦……

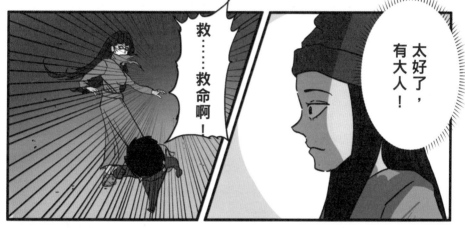

救……救命啊！

太好了，
有大人！

那個人……
她剛剛想殺我！

怎麼啦？

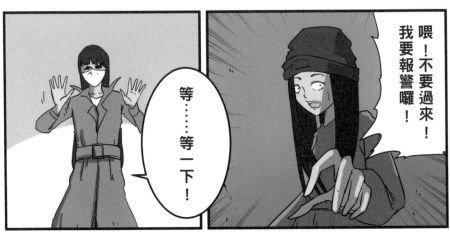

喂！不要過來！
我要報警囉！

等……等一下！

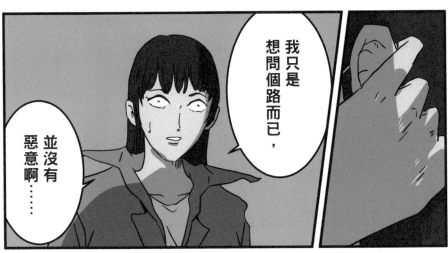

我只是想問個路而已，

並沒有惡意啊……

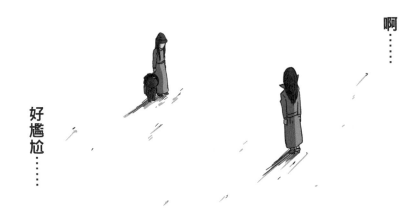

啊……

好尷尬……

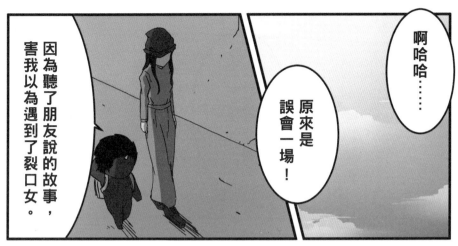

因為聽了朋友說的故事，害我以為遇到了裂口女。

啊哈哈……

原來是誤會一場！

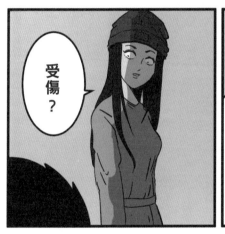

受傷？

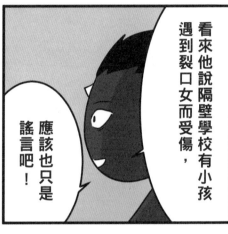

看來他說隔壁學校有小孩遇到裂口女而受傷，

應該也只是謠言吧！

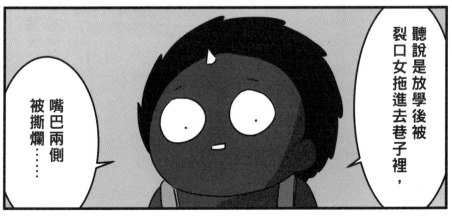

聽說是放學後被裂口女拖進去巷子裡，

嘴巴兩側被撕爛……

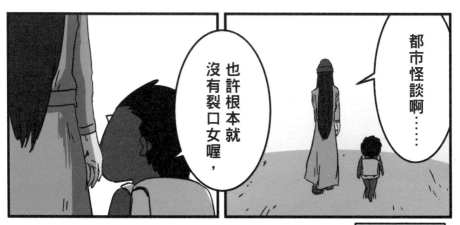

都市怪談啊……

也許根本就沒有裂口女喔，

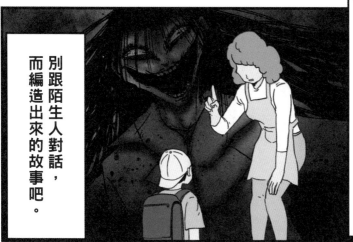

一開始只是為了讓小孩放學後不要在街上逗留，

別跟陌生人對話，而編造出來的故事吧。

今天真的很謝謝妳，漂亮的大姊姊……

畢竟在人們口耳相傳下，故事多少有點變化……

走到死巷了……

啊……

奇怪？

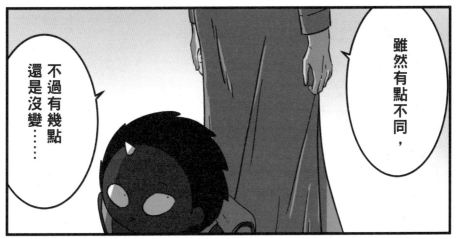

雖然有點不同，

不過還有幾點還是沒變……

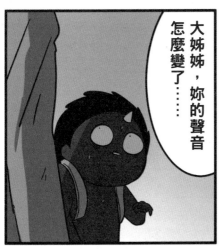

大姊姊，妳的聲音怎麼變了……

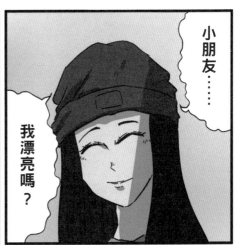

小朋友……

我漂亮嗎？

那麼……

這樣也漂亮嗎？

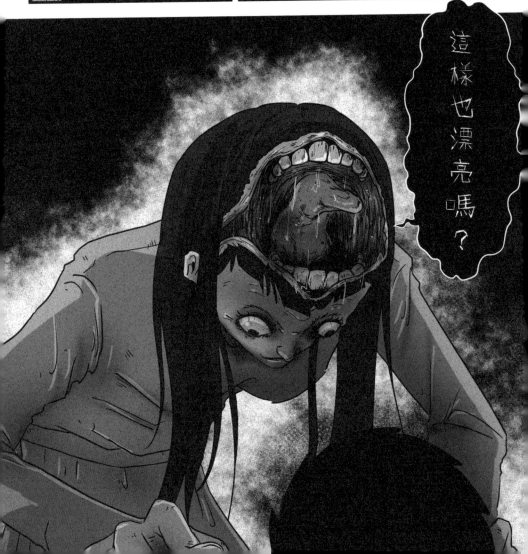

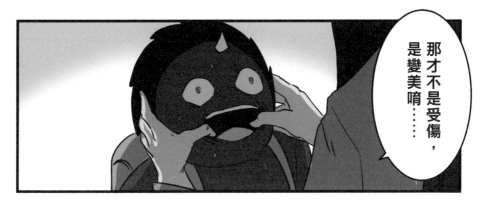

那才不是受傷，是變美唷⋯⋯

我也讓你的嘴巴，

變得跟我一樣漂亮吧⋯⋯

直到現在，裂口女依然在每個地方，

等待著落單的小孩⋯⋯

【裂口女·完】

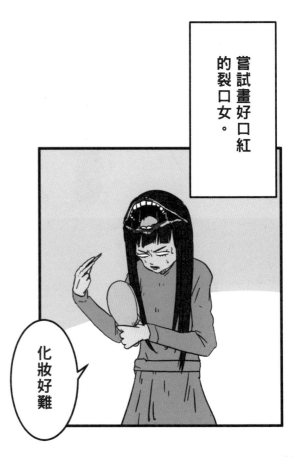

嘗試畫好口紅的裂口女。

化妝好難

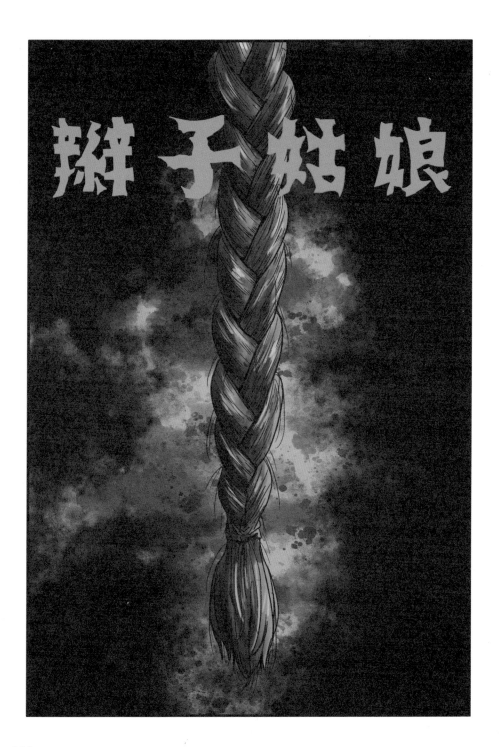

辮子姑娘

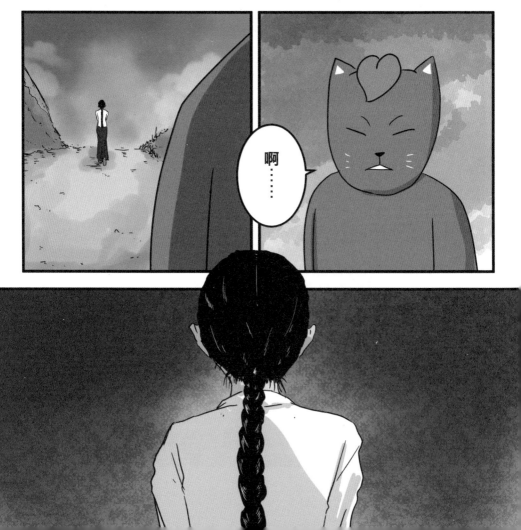

啊
……

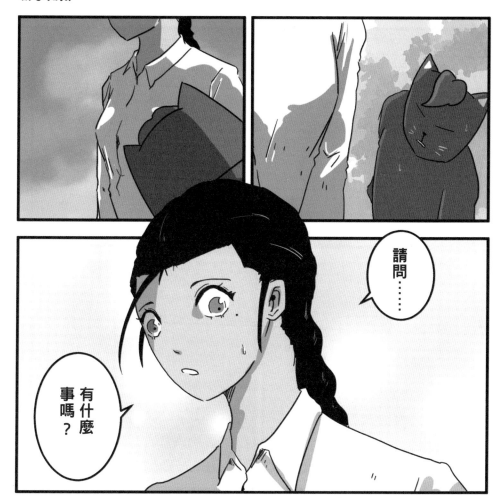

請問……

有什麼事嗎？

啊哈哈……沒事沒事，我以為……

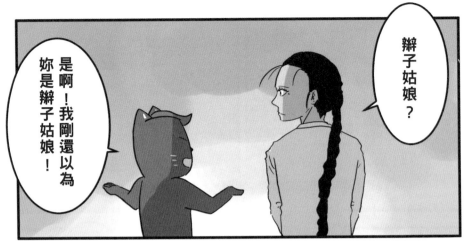

辮子姑娘？

是啊！我剛還以為妳是辮子姑娘！

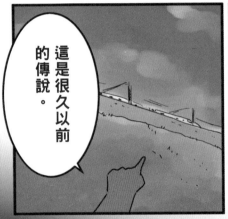

這是很久以前的傳說。

妳沒聽過嗎？

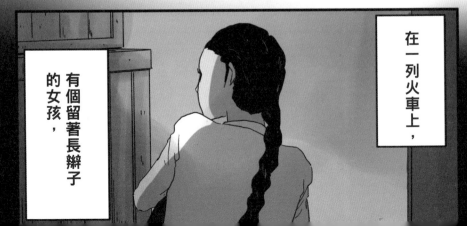

在一列火車上，

有個留著長辮子的女孩，

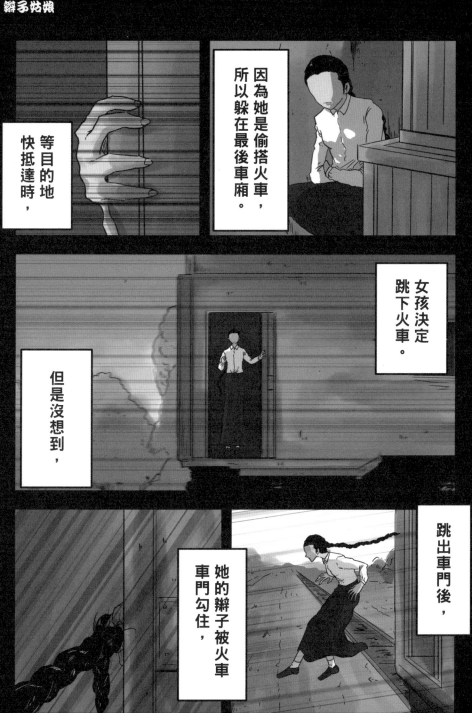

因為她是偷搭火車，所以躲在最後車廂。

等目的地快抵達時，

女孩決定跳下火車。

但是沒想到，

跳出車門後，

她的辮子被火車車門勾住，

結果她的頭被高速
行駛的火車扯開……

之後人們經過她當初
跳火車的地方時，

上前向她
詢問時，

就會看見一位綁著
辮子的姑娘在哭泣，

女孩
轉過身來，

就會看見沒有臉，

另外一邊也綁著
辮子的姑娘⋯⋯

那個……這不是笑話哦……

啊哈哈……

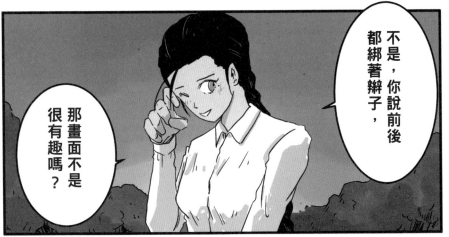

不是，你說前後都綁著辮子，

那畫面不是很有趣嗎？

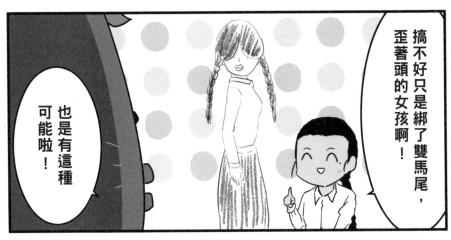

搞不好只是綁了雙馬尾，歪著頭的女孩啊！

也是有這種可能啦！

這故事還有其他版本嗎？

其實故事不是這樣的……

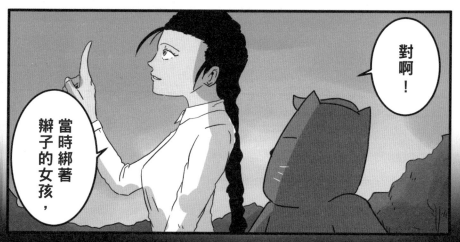

對啊！

當時綁著辮子的女孩，

被一位男子搭訕，

在搭火車時，

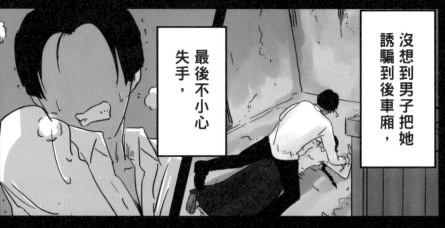

沒想到男子把她誘騙到後車廂，

最後不小心失手，

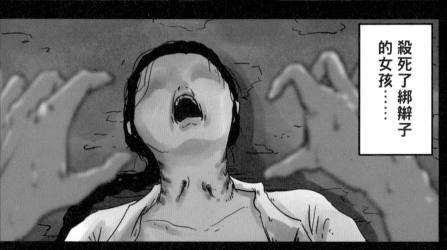

殺死了綁辮子的女孩⋯⋯

情急之下，男子打開車門，

想將女孩的屍體丟出車外，

結果辮子勾住車門，

從此之後，常有人看見，

前後綁著辮子的姑娘，

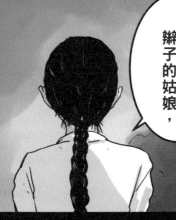

女孩的頭皮，整個被扯了下來……

其實前面不是綁著辮子，

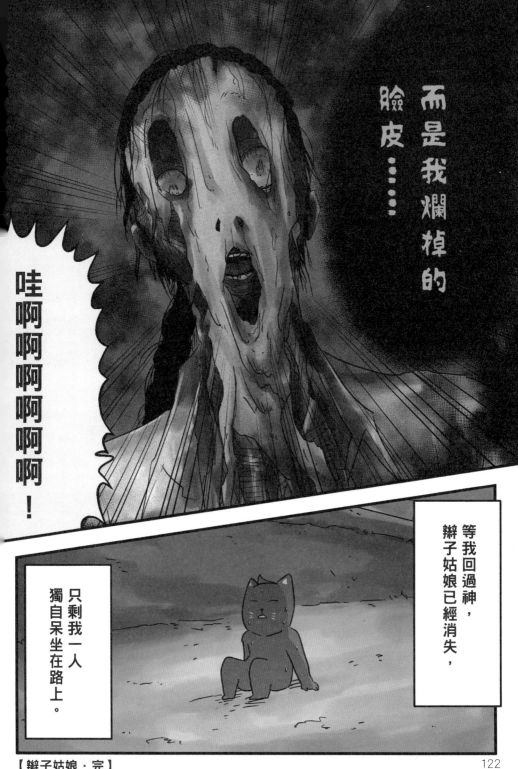

而是我爛掉的
臉皮……

哇啊啊啊啊啊啊啊！

等我回過神，
辮子姑娘已經消失，

只剩我一人
獨自呆坐在路上。

回家後才發現，頭髮被綁了個小辮子。

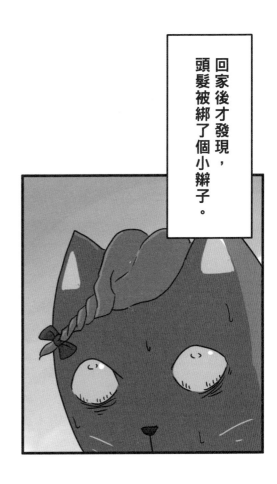

又在看小說哦！

什麼嘛！

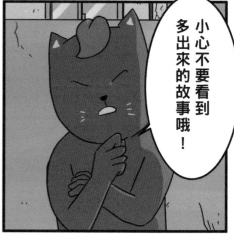

什麼意思？

小心不要看到多出來的故事哦！

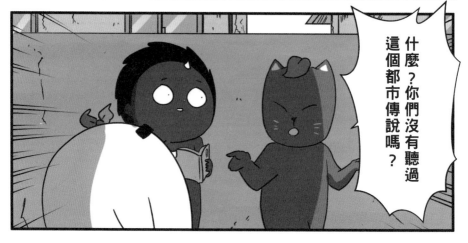

什麼？你們沒有聽過這個都市傳說嗎？

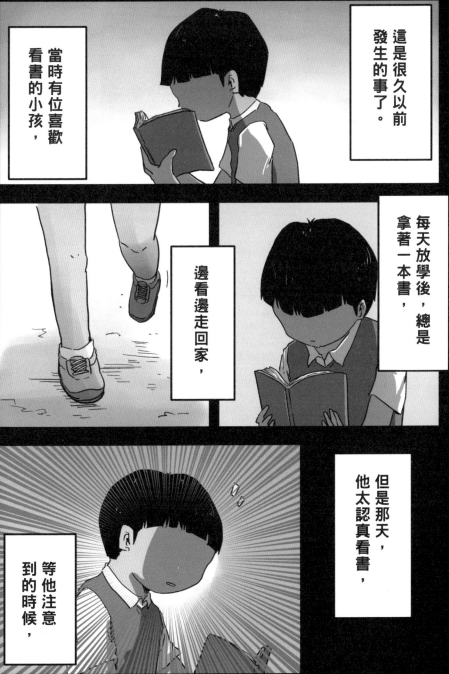

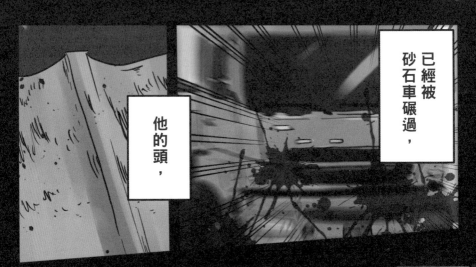

已經被砂石車碾過，

他的頭，

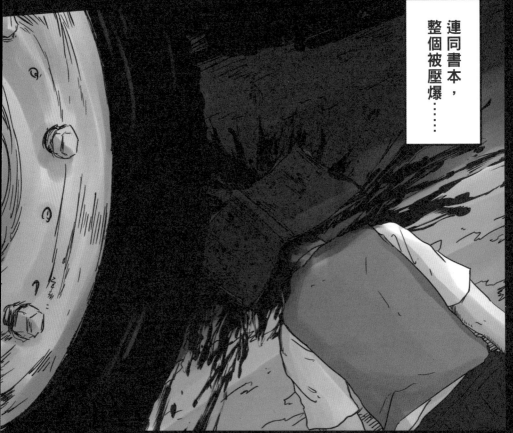

連同書本，整個被壓爆……

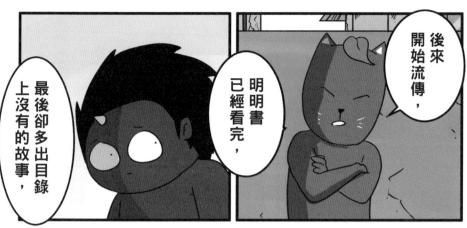

後來開始流傳，

明明書已經看完，

最後卻多出目錄上沒有的故事，

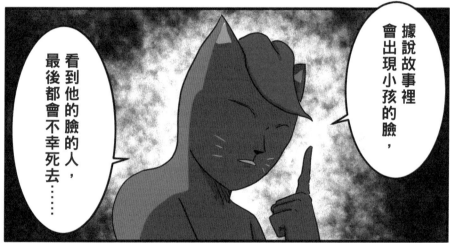

據說故事裡會出現小孩的臉，

看到他的臉的人，最後都會不幸死去……

肯定是騙人的啦！

真的假的？太可怕了！

終於看完了……

咦？

怎麼後面還有故事啊？

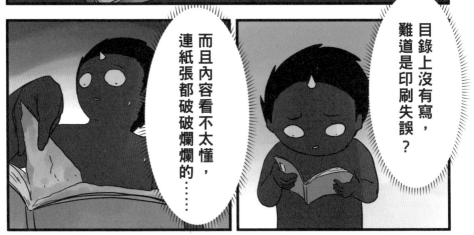

而且內容看不太懂，連紙張都破破爛爛的……

目錄上沒有寫，難道是印刷失誤？

啊
……

這不是頭髮嗎？

怎麼會夾在書裡……

哇！好大的風……

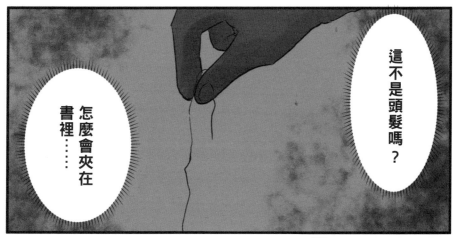

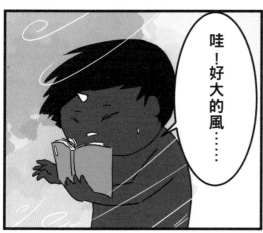

啪唰

啪唰

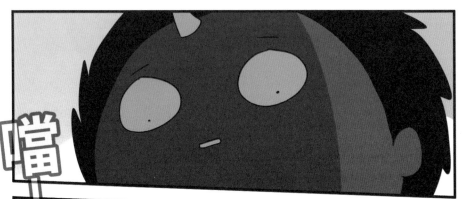

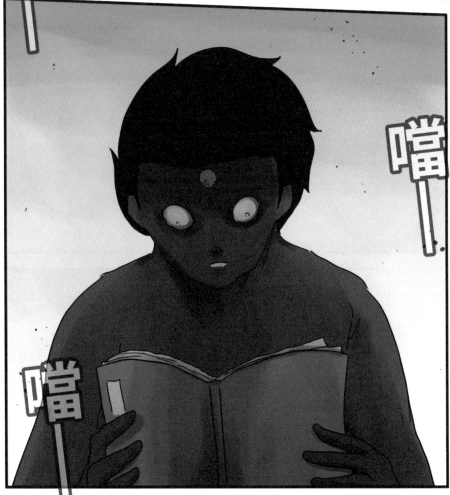

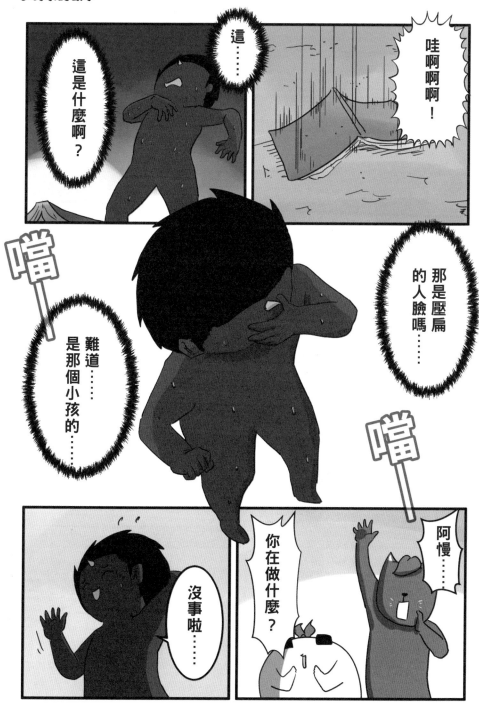

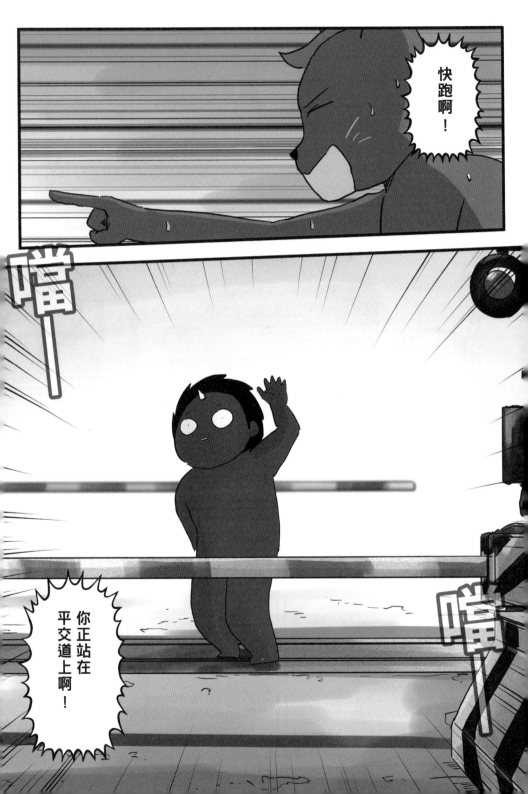

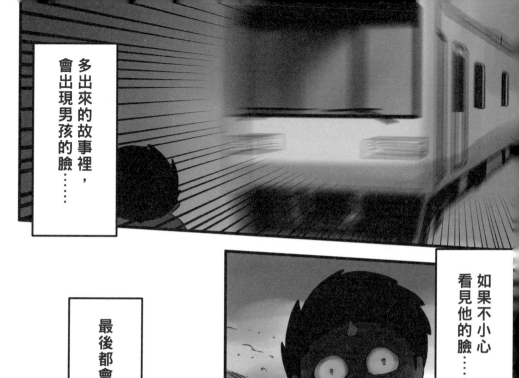

多出來的故事裡，會出現男孩的臉……

如果不小心看見他的臉……

最後都會……

不幸的死去……

不是說了……不要看……

【多出來的故事・完】

後記

結束啦～

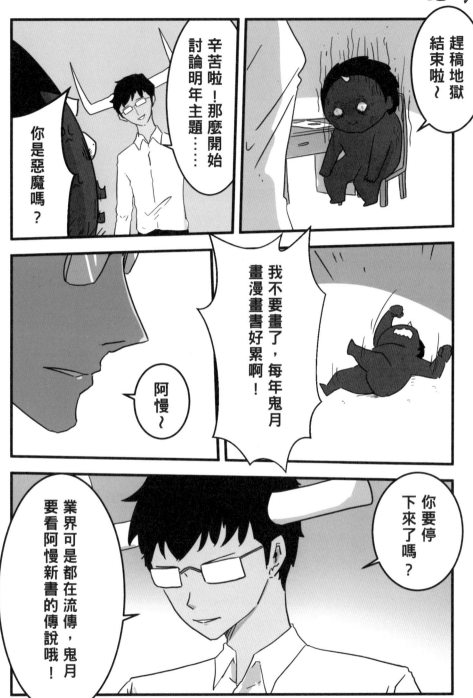

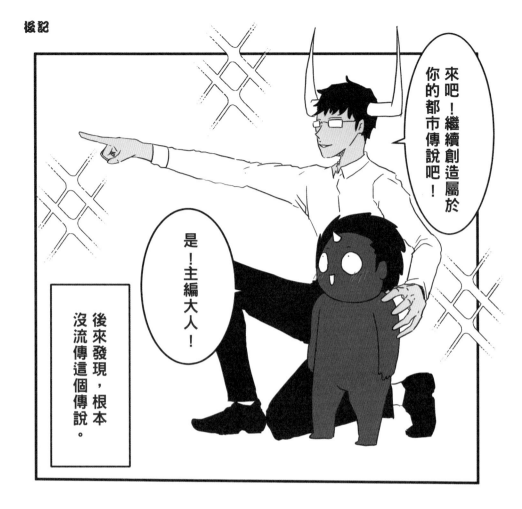

這次的故事大家喜歡嗎？
歡迎到以下地方找阿慢哦～

 百鬼夜行誌

 hiphop200177

 hiphop200177

hiphop200177.com

Fun 系列 083

百鬼夜行誌【怪談卷】

作　　者—阿慢
主　　編—陳信宏
責任編輯—尹蘊雯
責任企畫—吳美瑤
美術協力—FE設計
內文排版—極翔企業有限公司

編輯總監—蘇清霖
董 事 長—趙政岷
出 版 者—時報文化出版企業股份有限公司
　　　　　一〇八〇一九 臺北市和平西路三段二四〇號三樓
　　　　　發行專線—(〇二)二三〇六六八四二
　　　　　讀者服務專線—〇八〇〇二三一七〇五
　　　　　(〇二)二三〇四七一〇三
　　　　　讀者服務傳真—(〇二)二三〇四六八五八
　　　　　郵撥—一九三四四七二四 時報文化出版公司
　　　　　信箱—一〇八九九臺北華江橋郵局第九九信箱
時報悅讀網—www.readingtimes.com.tw
電子郵件信箱—newlife@readingtimes.com.tw
時報出版愛讀者—www.facebook.com/readingtimes.2
法律顧問—理律法律事務所 陳長文律師、李念祖律師
印　　刷—華展印刷有限公司
初 版 一 刷—二〇二一年八月二十日
初 版 七 刷—二〇二三年十一月二日
定　　價—新臺幣二八〇元
（缺頁或破損的書，請寄回更換）

百鬼夜行誌【怪談卷】/阿慢 著；
-- 初版 .- 臺北市：時報文化，2021.8-
面；　公分 . ；14.8×21 公分 . -- (FUN；083)
ISBN 978-957-13-9205-9（平裝）
1.漫畫
947.41　　　　　　　　110010764

ISBN 978-957-13-9205-9
Printed in Taiwan